U0074753

與它的產地 博物館

郭怡汝 作者

Arwen Huang 插畫

讓博物館成為生活旅途中的好夥伴

郭怡汝

世界上有好幾萬座的博物館，也許你家旁邊就有一間，不過，逛博物館是什麼樣的感覺呢？有點看不懂？有點累？還是有點像另一種教科書的學習？對於很多人來說，參觀博物館好像不是一件輕鬆的事，似乎一本正經、一臉嚴肅才是正確的參觀方式，常讓對博物館有興趣的人打了退堂鼓，有種相見不敢見的傷痛，怕自己進了博物館漏氣，還給其他人看笑話。

今天，這本書就是要帶大家先來認識博物館，建立你看博物館的基礎自信和知識，原來參觀博物館一點也不難，而且認識博物館也可以如此輕鬆有趣！

無論是博物館本身的建築、成立的背景，還是數千數萬件的館藏，博物館裡有超過一千零一種的故事和寶貝等著你來挖掘，不管你是要探索一座城市、見證失落的古文明、尋找一件令你心動的藏品，在這裡一切都可以成為可能。博物館其實並不那麼高冷，人人都能親近它。

然而，自從新冠疫情爆發以來，病毒帶來的封城、隔離、生病和死亡都影響了我們的生活，肉眼不可見的病毒帶來了未知的恐懼，改變了我們認為理所當然的日常，其中一項，便是世界各地許多的博物館都一度關上大門進行防疫，想要親身參觀博物館都突然變成了遙不可及的夢想。

雖然疫情暫時阻隔了我們與博物館之間近距離接觸的機會，但也許，在這段時間，我們可以更進一步的深入了解博物館、彼此再度相逢時，我們會比以前更加享受參觀博物館的體驗，或許我們會停下來端詳文物片刻，遙想一下博物館的前世今生，欣賞過去逛博物館不曾注意過的景色。

撰寫這本書的目的，就是希望能夠以科普且輕鬆的方式跟你們分享博物館，博物館不是憑空出現的外星人產物，它源自於人類的蒐集癖和炫耀的天性，逐漸演化成現在我們看到飛天遁地、各式各樣的範疇；換句話說，博物館並不如想像中的高深莫測，而是身為常人的你我都能理解的地方。這本書除了介紹博物館從無到有的誕生、世界知名的博物館之所以知名的原因、以及精選數間不同類型的臺灣博物館外，最重要的是也講述了一些博物館典藏和展示領域的專業，與幕後的小知識，希望藉此推廣博物館，達到知識共享，讓更多人願意進到博物館，降低博物館與大家的距離感。

希望這本書能夠讓你盡情享受博物館，不再因為參觀它而備感壓力，讓博物館成為生活或旅途中能相互陪伴的好夥伴，更希望你能夠跟家人朋友分享書中的內容，一起走進博物館，不只是因為喜歡豐富精彩的故事和宏偉華麗的建築與展廳，還因為能在這裡遇見一切美好的人事物。

博物館的
前世今生

從供奉希臘女神的神廟，到展示帝國權力的第一間博物館。博物館的前世今生，有如館藏一樣多樣、精彩，但同時帶著黑暗。

來自西方的舶來品

博・物・館

說到博物館，許多人腦海中第一個反應可能是自己與博物館的第一次接觸，可能是校外教學，或者是旅遊書上的推薦景點。再仔細回想博物館的樣子，是不是一棟巨大、復古的建築物，好多的隔間裡擺放著各種古老、奇異的物品；並且環境燈光昏暗、氣氛懸疑，生物標本和佇立在一旁的神祕雕像彷彿蠢蠢欲動。

博物館之所以帶給我們這麼多的想像，是因為它收藏和展示了形形色色、大大小小的物品，從恐龍化石、藝術作品到太空火箭，無所不有，所以名副其實稱著上博物館的「博」、「物」兩個字。

因此，博物館就像是一個記錄人類歷史的超大寶箱，保存了人類所有創造和在自然中發現的證據；也像是一座裝滿各時代人類故事的檔案櫃，等著我們走進去一探究竟，仔細觀察過去人們留下的蛛絲馬

跡，一起解開歷史上未知的一切謎題。

不過，博物館究竟是如何誕生的？那位發明博物館的人，真的是先知嗎？懂得超前部署要建立一個檔案櫃和大寶箱來保存人類的歷史？又或者是這個人真的很慷慨大方，願意將自己的收藏開放給所有的人參觀？

起源自希臘神話的不良少女

其實世界上原本沒有「博物館」這個詞，這個詞到底是怎麼創造出來，真的就要問問神明了！博物館最早來自古希臘神話，博物館的希臘文是「Mouseion」，其中字根「Mousa」是指神話中的繆思女神。繆思女神是天神宙斯（Zeus）與記憶女神謨涅摩敘涅（Mnemosyne）所生的九位活潑可愛的女兒，不過因為人數有點多，所以就統稱她們為「繆思女神」。

但這九姐妹又跟博物館有什麼關係呢？原來，繆思姐妹小時候對日常生活的一切事物都不感興趣，唯獨非常喜歡唱唱跳跳和藝術。宙斯為了培養她們的才能，起初決定讓她們跟著散播歡樂、散播愛的酒神戴歐尼修斯（Dionysus）一起學習。不過，酒神人如其名，時常喝得醉茫茫的，還會發酒瘋，所以繆思女神受到他的影響，個個變成了不良少女，還很暴力的動不動就想把誰撕碎。

身為「女神」，這樣的行為當然不可以，宙斯只好把她們轉交給太陽神阿波羅（Apollo）管教。阿波羅是出了名溫文儒雅又熱愛藝術的美男子，怎麼能接受一群野丫頭在自己的眼皮底下撒野呢？於是抱持著「我不入地獄，誰入地獄」心情的阿波羅，接手了教育繆思女神的工作。好在繆思們也喜歡藝術，在耳濡目染之下，最後終於能夠獨當一面，分別掌管自己喜愛領域：史詩、音樂、情詩、修辭、歷史、喜劇、悲劇、舞蹈和天文的九位女神，只要有需要表演和慶祝的場合，都可以看到她們的身影。因此，希臘文的「Mouseion」指的就是「A seat of the Muses（繆思的寶座）」，正是向九位繆思女神致敬的場所。

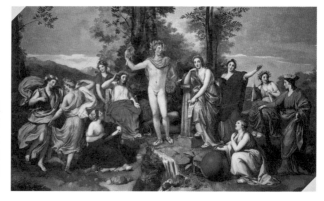

畫中接下苦差事的太陽神阿波羅，正努力循循善誘將這些不良少女變成繆思女神。

而祭拜神明就要用神明最喜歡的東西作為貢品，所以可想而知，古希臘祀奉繆思的神廟裡，總是有著各式各樣精美的寶物、華麗工藝品、文學書籍和藝術品。此外，為了討女神的歡心，就像臺灣寺廟答謝神明的酬神演戲一樣，神廟也會時常舉辦各種音樂戲劇和歌舞表演作為儀式祭典。

雖然當時的神廟並不是真的用來收藏和展示寶物，只是擺放著獻給繆思女神的祭品；不過，因為九位繆思女神的特殊職掌，加上堆滿聖物儼然像個大寶庫的神殿，使得繆思神廟成為了最早的博物館雛形，而繆思女神也就代表了博物館的精神。偷偷說，不少西方博物館的外觀長得像一座希臘神廟，就是因為這個原因喔！

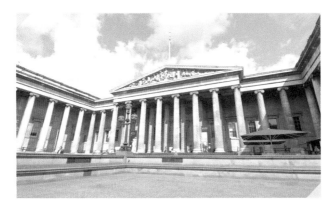

大英博物館的建築靈感正是來自古希臘神廟。

博物館始祖「亞歷山大博物館」

那麼世界第一間博物館就是「廟」囉？倒也不是，回頭想想對博物館的第一印象是什麼？就是存放許多物品的地方。事實上，第一間博物館與人類心中想要收集和炫耀的欲望，還有黑歷史有關。世界上最早有歷史紀錄的博物館大約出現在西元前三百年，是埃及君主托勒密一世（Ptolemy Soter）所建立的「亞歷山大博物館（The Mouseion of Alexandria）」。

這座博物館顧名思義用是來紀念古代馬其頓國王亞歷山大大帝（Alexandria the Great），他是托勒密一世的好友兼老闆。亞歷山大大帝是歷史上赫赫有名的征服者，他的軍隊橫掃歐亞非三大洲。

為了展現自己的無敵，他到處搜刮寶藏當作戰利品，當中藝術品和書籍就全部運回馬其頓送給自己的老師——知名哲學家亞里斯多德（Aristotle）。這些書籍、手稿、卷軸和藝術品後續就由亞里斯多德負責整理研究，逐漸成為這個帝國的豐富資產。

萬萬沒想到，年僅三十二歲的亞歷山大大帝突然病死，一時天下

大亂，超大帝國瞬間分裂成了數個王國。這些王國不但各自獨立、互相攻擊，同時也保有了帝國掠奪戰利品的傳統。

亞歷山大大帝的好兄弟托勒密一世在這方面做得最徹底，他把所有搶來的寶物通通集中起來，還特別蓋了一棟超大建築來收藏——「亞歷山大博物館」！美其名是紀念亞歷山大大帝，但說穿了是想要證明自己才是正統王位的繼承人罷了。因此，亞歷山大大帝做過的事，他也要做。除了收集稀世珍寶、重用學者以外，還收集大量的圖書和卷軸，甚至連食譜也不放過。

「成為世界第一」的奪寶大戰

不過，托勒密可不是靠著成立亞歷山大博物館，就足夠證明自己是正統接班人，因為每個王國都認為自己才是。為了展現自己是最強的，而且與帝國文化一脈相承，秀出自己大量的藏書就成了一種炫富又炫國力的方式。當時亞歷山大博物館最強勁的對手莫過於阿塔羅斯王國的「帕加馬圖書館（Library of Pergamum）」。當時亞歷山大博物

館與帕加馬圖書館爭相搜刮全世界的書籍，可說是一場世界級的搶書大戰！

托勒密王國因為坐擁埃及素有「地中海珍珠」之稱的亞歷山大港，緊鄰著地中海與蘇伊士運河，是歐亞非三大洲船隻往來的必經之地，而且亞歷山大博物館就蓋在港岸邊，所以托勒密利用這個地利之便，積極搶奪來自各地的書籍，把書當成其中一種「過路費」。只要進港的船上有發現任何的書籍手稿，都會被官方抄寫員沒收並帶到博物館抄寫複製，抄完後原書留在博物館內保存，把副本還給原所有人，這時被扣留的船隻才可以離開。

除此之外，為了阻止帕加馬圖書館取得更多的書，托勒密王國更把腦筋動到書籍的原料，一度禁止把自家的莎草紙出口到帕加馬。托勒密王國還會派遣特務到各地購買和收集各種題材的書籍，據說巔峰時期擁有五十萬本古書卷，也造就了亞歷山大博物館成為當時世界上最大、寶物和藏書也最豐富的博物館。

亞歷山卓城市古地圖。亞歷山大博物館就位亞歷山卓城市裡（古地圖上的★標示），面向地中海，鄰近港口位置。因此，有機會能夠收集進港船隻上的書籍文稿。

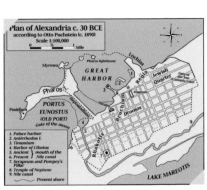

古代的知識生產中心

不過，亞歷山大博物館與現代的博物館相比，還是有很大的不同。

雖然名為「博物館」，但是國王托勒密一世一點都不慷慨，基本上只有皇室成員和學者才有資格申請進入博物館。

亞歷山大博物館主要提供給學者們做研究和寫書使用，好讓托勒密王國可以成為世界第一的文化大國，當時托勒密開出了許多高薪的職位，聘請了各地有名的研究學者，並且保證他們都可以在這裡生活，不愁吃穿，還能自由的進行寫作、研究、翻譯和保存古籍卷軸等工作，就連大數學家「幾何學之父」歐幾里得（Euclid）和發現浮力原理的阿基米德（Archimedes）都曾在這裡研究過。因此，它實際上更接近現在的大學或研究機構。

此外，博物館設備甚至比現代博物館還要豐富。它有圖書館（也是歷史上最早的圖書館）、文物標本收藏室、實驗室、演講廳、天文觀測站、動物園和植物園等空間，簡直是這些學者的夢幻天堂。因此，這座從研究氛圍中誕生的博物館，讓「Museum」更延伸出了「教育」和「知識學

亞歷山大博物館內學者研究的後世想像畫。

16

「習」的概念。

抵擋不了戰火的博物館

只是，亞歷山大博物館雖然擁有當時學術界崇高的地位，以及作為國王心中的寶貝，但這座人類歷史上最早的博物館與一切美好的藏品，依然無法抵擋無情的戰火。

由於托勒密王國遭遇連年的內憂外患，加上國力不斷投入戰爭，博物館已經無法獲得豐沛資源，大量學者陸續離開。而再也沒有人保護的收藏和圖書就這樣遭到嚴重的破壞和流離失所。於是，曾經輝煌的亞歷山大博物館，最終只能在戰火中走向衰敗的結局，最後消聲匿跡。儘管如此，「博物館」一詞已經透過地中海珍珠傳遍歐洲各地，並且從原本的代表圖書館或學術研究的知識神廟，開始隨著時代潮流發生變化。

古羅馬帝國的統治者為了宣揚國力和輝煌戰績，開始將掠奪來的珍寶通通陳列在神殿內，作為人民歌頌羅馬皇帝好棒的地方；同時，民間的政商名流也開始依樣畫葫蘆，搜集各種稀奇古怪的寶物，並且擺放在

自己家中，作為向賓客炫耀以及聊天場所的背景佈置。「博物館」就這樣從神聖的學術殿堂，轉變為社交娛樂的招待所。到了中世紀，不僅是國家、私人會收藏物品，就連教會、修道院為了傳教和讓民眾相信有上帝，也開始收藏保存各種與神蹟、聖人、法寶有關的宗教文物，於是，博物館漸漸演變成「保存收藏的場所」。

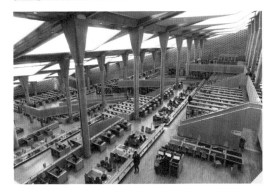

雖然亞歷山大博物館消失於戰火之中，但是阿拉伯國家在 1974 年開始重建計畫。2002 年完工的新亞歷山大圖書館，一樣面向地中海，位於亞歷山卓（上圖）。巨大的灰色花崗岩外牆上，刻有古今 120 種語言文字（中圖）。圖書館內藏書量約有 800 萬本，成為地中海沿岸的重要文化中心（下圖）。

滿足王公貴族好奇心與收藏癖的

怪怪珍奇櫃

大約在十四到十六世紀時，西方文明進入了一個重要的階段——文藝復興時期，顧名思義就是要恢復和興盛文化及藝術。最初發生在義大利，最後遍及了整個歐洲。這也讓義大利興起了許多著名的商業城市，包含佛羅倫斯等。隨著商業錢潮不斷湧入這些前線城市，富裕繁榮的生活讓一些人擺脫了貧窮困苦，開始追求更多的精神和物質享樂。

儘管中世紀以來，主宰人們精神生活的教會非常保守，強調禁欲和為上帝服務，這樣死後才能上天堂。不過，在歷經了死傷慘重的黑死病和一場又一場的瘟疫後，人們有感上帝彷彿不存在一般，沒有對他們即時伸出援手，也使得大眾開始質疑起教會與自己的信仰。他們決定要擺脫過去凡事以上帝和宗教為主的想法，開始重視當下眼

前的生活，並且重新思考人的價值，就這樣陸續發展出了新的思想，創造了驚艷後世的偉大藝術及科學發明，例如：「全能天才」達文西（Leonardo da Vinci）畫下了全世界最受歡迎的名畫《蒙娜麗莎》；工匠古騰堡（Johannes Gutenberg）發明了歐洲第一部活字印刷機，加上科學家們陸續發明出能仔細觀察與研究大自然萬物的顯微鏡和望遠鏡。擁有富足生活的人們不再滿足於現狀，而對眼前未知自然和高雅的藝術有了更多的好奇與渴望，打開了收藏世界的大門。

收藏眼光不凡的銀行大亨

拜商業貿易興盛所賜，有錢人開始有餘裕購買和贊助藝術，讓藝術家可以專心創作而不用擔心餓肚子，這時期也孕育出大批優秀的藝術家。其中，贊助藝術不遺餘力的莫過於義大利佛羅倫斯的梅第奇家族（Medici）。這個家族自十五世紀開始到十八世紀初期一直是歐洲的名門望族，以開銀行積累出巨大的財富；家族曾誕生四位教皇、兩位

伽利略所發明的望遠鏡，深受當時貴族喜愛，引發人們對於未知世界的想像。

皇后和多位統治者，就連歐洲各國的君王也要讓他們三分。

梅第奇家族非常熱愛藝術，幾乎所有文藝復興時期叫得出名字的藝術家都為他們畫過畫，同時還是「文藝復興三傑」達文西、拉斐爾（Raphael）和米開朗基羅（Michelangelo）的大金主。一五六〇年，梅第奇第一代的托斯卡納大公建造了富麗堂皇的市政司法機構辦公室，並且把家族大部分世代收藏的藝術品都放進辦公室大樓，像是波提切利（Sandro Botticelli）《維納斯的誕生》、達文西《天使報喜》等的重量級作品，整棟辦公室成了一座大型的藝術珍奇櫃，也就是現今烏菲茲美術館（Uffizi Galleries）的前身。

梅第奇家族作為流行時尚的先驅，他們用重金打造了義大利文藝復興的藝術巔峰，還一度讓當時的上流階級都紛紛效仿，爭相贊助藝術和收藏藝術品，來較勁彼此的品味和財富！

有錢沒處花的歐洲收藏狂潮

不過，真正讓歐洲人為之瘋狂的收藏熱潮，就跟航海技術的進步有關。一四九二年探險家哥倫布（Christopher Columbus）成功橫越大西洋到達美洲，帶回了長滿五彩羽毛的鸚鵡和服飾奇異、膚色黝黑的印地安人，眾人驚覺原來歐洲之外還有各種神祕異邦和珍奇異獸，刺激了大家積極開闢新航道向海外發展。例如：一五七七年英國探險家馬丁‧弗羅比舍（Martin Frobisher）從北極帶回了一根長六英尺的獨角鯨長角，作為發現「海洋獨角獸」的證據。並且將一隻蜘蛛放入中空的長角裡，等蜘蛛死後，他便宣布這個長角具有百毒不侵和識別毒藥的神奇效用，並獻給英國女王伊莉莎白一世（Elizabeth I）。當時女王非常高興，還特別指定用這個長角做成的「獨角杯」喝水，相信只要碰到毒藥就會爆炸，以免有人圖謀不軌。

在「萬能解毒藥」和「神話獨角獸」的加持下，獨角鯨長角的身價水漲船高，一隻角的懸賞價格曾一度上看一萬英鎊，相當於當時一座城堡的價格！也成為了每個王室櫃子中必定收藏的寶物。

原本是海洋動物的一角鯨，在探險與異國傳說渲染下，竟然變成奇幻神話裡的獨角獸。

此外，動物胃部食物消化不完全而變成結石的糞石，也是炙手可熱的寶物。貴族們相信只要刮下一點糞石並溶解在酒裡或水中喝下，就可以治療發燒、憂鬱症、甚至對抗瘟疫。不過，據說一百隻動物裡只有一或兩隻的胃擁有糞石，所以被視為一種比黃金還貴的寶石，讓不少王公貴族爭相出高價收藏，知名的梅第奇家族就曾將糞石鑲嵌在戒指上。

不只如此，還有變色龍、鱷魚、蛇妖（其實是毒蛇）的毒液、沒有腳的天堂鳥（被人刻意切除）和據說親眼看見龍後畫下的圖像等稀奇古怪又神祕的物品，除了激發了歐洲人的好奇心外，也掀起了一波收集狂潮。受到王室財力支持的探險家們與商隊走遍全世界，無所不用其極的搜刮各地的奇珍異寶，進獻給王公貴族，也留作自己珍藏欣賞或販售。

糞石戒指。糞石只是動物因為消化不良，在胃裡出現像石頭的硬塊，卻在流言與傳說中，成為貴族眼裡的珍貴寶物，甚至鑲嵌在戒指上。

上流階級限定的怪怪珍奇櫃

十五世紀中葉以後，出現了專門收藏和擺放這些珍寶的櫃子或房間，稱為「珍奇櫃（Cabinet of curiosities，德語則稱Wunderkammer）」。珍奇櫃象徵了人類好奇與喜愛收藏的天性，存放和展示了包羅萬象、稀有罕見的文物。

珍奇櫃裡的寶貝大多按照收藏者規劃的順序，系統性的擺放，藉此用來講述當時的世界觀和歷史，或是背後發生的冒險故事。不過，最主要的功能還是用來展現收藏者的財富、品味、知識和顯赫的聲望地位。因此，只有皇室和貴族的家中才有珍奇櫃，當中有些帶有炫耀的意味，目的要讓到訪的賓客感到驚艷或不由自主的讚嘆；有些則是用於學術研究，透過觀察、觸摸和實驗，作為對遙遠國度或未知領域知識的第一手資料。

大自然教室

歐勒・沃爾姆（Ole Worm, 1588~1654年）
丹麥醫生兼自然哲學家

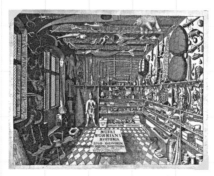

沃爾姆的珍奇櫃就像一間大自然教室，可以看到現在已經滅絕的大海雀、美洲原住民的長矛、懸掛在天花板的北極熊，還有窗邊的獨角鯨頭骨等自然物品和人工製品。他用珍奇櫃的收藏證明了天堂鳥有兩隻腳，並不是傳說中天生沒有腳一輩子只能飛的鳥，還有獨角獸的角實際上來自於獨角鯨，根本不是長得像馬的獨角獸，甚至還透過實驗確定獨角鯨的角完全沒有解毒功效。

標本展示館

費蘭特・茵佩拉托（Ferrante Imperato, 1525~1625年）
義大利藥師

茵佩拉托的珍奇櫃擁有許多的藥草和生物標本，只要是任何看起來能夠作成藥物的物體，無論是天上飛的、地上爬的、還是水中游的，昆蟲、植物、動物和礦石等都是茵佩拉托的收藏目標，整個珍奇櫃簡直就像一座包羅萬象的標本展示館。

王公貴族的炫富立體百科

珍奇櫃的樣子就像是一本立體百科全書，在隔間的櫃子或是玻璃櫥窗內，陳列著下方各式物品。

- 珍貴工藝品：人類製造或創作的精美古文物或藝術、工藝品。
- 自然物品：怪誕獵奇的大自然或生物標本、化石、骨骼或礦物等。
- 奇珍異寶：來自其他國家或文化的異國情調物品、動植物等。
- 科學儀器：科學研究有關的儀器設備，像是星盤、鐘錶等。

眾多珍奇櫃歷史中，有三件珍奇櫃已經不能用「櫃」來形容，甚至從中可以預見未來博物館的樣貌。

科學實驗室

阿塔納修斯·基歇爾（Athanasius Kircher, 1602~1680年）
德國耶穌會神父兼學者

基歇爾既愛神祕也愛科學，他的珍奇櫃除了包含國外使團贈送的異國物品、各地傳教帶回的珍寶，像是埃及的方尖塔和古代巨人種族的頭骨（後世證明為長毛象骨頭），還有科學儀器、樂器、甚至是自己發明的神祕機械。基歇爾特別喜歡邀請客人到他的珍奇櫃來和機器互動，無論是最早的投影機原型魔術幻燈、可以演奏各種鳥鳴聲的風琴、還是似乎可以照出空氣中幽靈的凹凸鏡等。都讓基歇爾的珍奇櫃就像一座趣味科學實驗室。

現代博物館的原型

透過王公貴族有計畫的收藏和系統性整理，珍奇櫃不但打破了過去以神為中心、以歐洲為中心的世界觀，也被當時的人們視為真實世界的縮影，代表了神話與科學、迷信與現實之間的交集，說明了世界仍有許多未知的領域，以及人類想要了解一切知識的渴望。

於是，珍奇櫃保存並展示著數不盡的珍貴寶物。並且隨著時間的推移，它的大小與尺寸不斷的增加擴大，一個個的珍奇櫃逐漸占滿了一間又一間的房子，成為了現代博物館的原型。

珍奇櫃從原本的單一展示桌上櫃（上圖），隨著收藏越來越多，逐漸演變成一間間的大型房間（下圖），成為現在博物館的雛形。

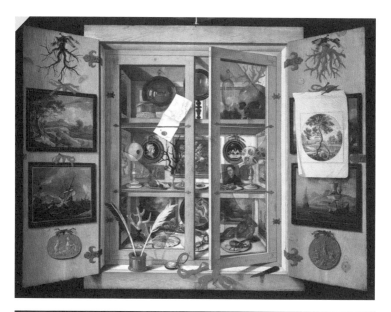

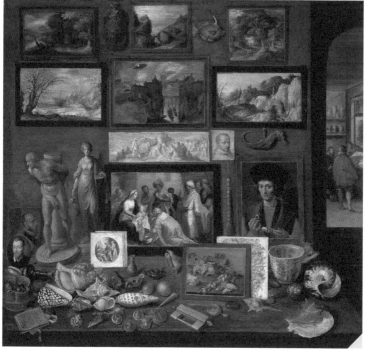

現代公共博物館誕生

從私人珍奇櫃到開放大空間

將私人珍奇櫃發展到巔峰的是神聖羅馬帝國的皇帝魯道夫二世（Rudolf II），他是個瘋狂的收藏家，擁有一百二十個科學儀器、六十多個時鐘，還有各式各樣的稀世珍寶，光是這些寶物就足足占滿了王宮的三個大房間。不只如此，還有一座飼養著像是駱駝、獵豹、羚羊和猩猩等奇異生物的動物園，他甚至把活的獅子和老虎直接養在王宮裡，讓牠們任意趴趴走。

當時皇帝魯道夫二世的收藏堪稱是十七世紀全歐洲最好、最大和收藏最廣泛的珍奇櫃。這也吸引了許多人慕名前來參觀。不過皇帝可沒有那麼大方，想要參觀的賓客都必須準備稀有且華麗的寶物，作為伴手禮來博取進入參觀的機會，因為只要能看上一眼就是值得炫耀終生的大事！於是，參觀各種爭奇鬥豔的珍奇櫃變成賺取名聲人脈的捷

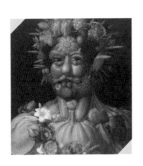

魯道夫二世的怪怪瘋狂品味也影響了藝術家，這張畫家用蔬菜水果畫成的《魯道夫二世》的肖像，意外深受皇帝喜愛。

徑以及滿足眾人好奇心的娛樂。

第一座公共博物館：艾許莫林博物館

然而加快了私人賞玩的珍奇櫃轉變成為向大眾開放的博物館的過程，其中一位關鍵人物是名為伊萊亞斯・艾許莫爾（Elias Ashmole）的英國律師兼收藏家。艾許莫爾是植物學家小約翰・垂德斯坎特（John Tradescant the Younger）的朋友。小約翰和爸爸老約翰（John Tradescant the Elder）都是知名的植物學家，也是王室貴族御用的園藝大師。他們的歷任老闆為了設計最頂級炫富的花園，都曾資助他們周遊列國，遠赴北極、美洲、地中海等遙遠的地方採回各種珍稀植物。在探險旅途中，他們也順便帶回無數的紀念品，甚至還有渡渡鳥的標本，整個家就是一個大珍奇櫃，取名叫作「方舟」。當時任何人都可以支付一點費用進到「方舟」裡面參觀。

垂德斯坎特父子還幫自家的珍奇櫃製作了一本目錄《垂德斯坎特

垂德斯坎特父子的珍奇櫃「方舟」外觀，任何人都能支付一點費用進入參觀，

博物館（Musaeum Tradescantianum）》，後世許多學者認為艾許莫爾就是趁機以贊助書籍編目為理由，開始覬覦方舟的藏品，最後誘騙了小約翰將珍奇櫃全部轉讓給自己。一六七七年，艾許莫爾為他「合法繼承」的珍奇櫃，想到了一個雄心勃勃的計畫——建立一座自己的博物館！

可是建立一間博物館需要大量資源與費用，於是聰明的他把腦筋動到母校牛津大學上。艾許莫爾宣布要將這些珍貴收藏捐給學校，只不過條件是學校必須免費建造一座專門的博物館來存放和展示，以及開放給一般民眾參觀。因此，以他為名的博物館「艾許莫林博物館（Ashmolean Museum）」在一六八三年正式對外開放。

雖說艾許莫林博物館是開放給一般人，實際上卻不是免費參觀。任何想要進入博物館的人都必須支付六便士的門票錢才能進入，在當時可以買到一磅的奶油。不過，這是具有現代概念的「博物館」第一次出現在歷史上，成為世界上第一座對大眾開放的公共博物館。

艾許莫林博物館（左圖）的背後故事卻不光采，有學者認為艾許莫林（右圖）用計灌醉小約翰，連哄帶騙的讓小約翰簽署把所有收藏讓給他的文件。

「免費」向好學求知之人開放的博物館

那麼世界上第一座「免費」對大眾開放的公共博物館，又是什麼時候出現呢？一七五三年英國收藏家漢斯‧斯隆爵士（Sir Hans Sloane）有感自己將不久於人世，但不想看到自己終其一生收集的寶物，在死後被貪婪的親戚們瓜分賤賣，決定將生平一些怪誕奇趣的收藏，例如：長得像人手的珊瑚、人皮做成的鞋子、家中擺放的三具埃及木乃伊等。總共超過七萬一千件來自世界各地的珍貴文物，用自認較佛心的價格二萬英鎊（與一根獨角鯨的角就要價一萬英鎊的價格相比），全部賣給了英國國王，但條件是國家必須要建立一座全新且免費對外開放的博物館來展示這些寶貝。

國王遵守了跟爵士的承諾，在同年批准了議會法案成立大英博物館（British Museum）；在一七五九年開館時，宣布向所有「好學求知的人」免費開放，立刻引發了熱烈的討論與參觀熱潮，成為了全世界最早免費讓公眾參觀的國家博物館。

只不過免費參觀卻是殘酷的每日限量，所有想要參觀的人必須

事先提出書面申請，並且審核通過才可以獲得門票。因此，所謂的「向所有好學求知的人免費開放」，最後大多是有權、有勢、有錢的人才有機會獲准參觀。

就這樣一直到一七八九年法國大革命爆發，博物館終於也迎來革命性的改變──真正開放給所有階級的民眾參觀。這場席捲全歐洲的革命將原為法國國王宮殿的羅浮宮，正式改為對大眾開放的博物館，向全世界宣告著博物館不再專屬於國王和貴族的私藏物品、或是頌揚功績的神殿，而是屬於全體人民共同享有的寶貴資產。

用博物館教大家做乖寶寶

當時政府相信，博物館是文明國家的一種象徵。如果一般平民可以在這麼文明、高雅的藝文空間裡，觀賞「良善」和「高尚」的藝術收藏，那麼整個人的氣質應該都會提升不少，甚至會想要努力躋身上流社會。因此，十八世紀各個國家開始爭相設立公共博物館，尤其偏好藝術博物館，像是俄羅斯的隱士盧博物館（State

Hermitage Museum）、義大利的烏菲茲美術館館等。

不僅如此，博物館還逐漸延長開館時間，為的就是讓各行各業的人都能有機會（沒有藉口）受到文化的薰陶。一八五八年，英國的南肯辛頓博物館（V&A博物館的前身）是世界上第一個使用煤氣燈，在晚上開放的博物館，就是希望勞工下班後也要好好充實自己，不要只去酒吧喝酒鬧事。

「博物館時代」降臨與中國第一間博物館

十九世紀下半葉，逛博物館已經成為歐洲人民的日常，大家閒著沒事都會去逛逛，英國知名的出版商及歷史學家湯瑪斯・格林伍德（Thomas Greenwood）曾這麼形容：「博物館和圖書館就如同下水道、警察局和醫院一樣，可是國家必備的公共設施。」這時各地博物館的數量急速增加、類型百花齊放，從一八七三到一八八七年這十五年間，英國就開了約一百家博物館，德國則是在一八七六到一八八〇年，短短五年之中成立了五十家博物館，博物館的發

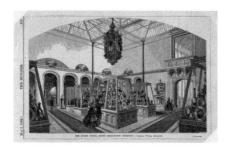

南肯辛頓博物館內部展示空間與參觀民眾。

展迎來了一波新的歷史高峰，稱為「博物館時代（The Museum Age）」。

正當歐州民眾在享受逛博物館的休閒日常時，世界另一端的中國正以艱困的方式迎來西方舶來品——博物館的衝擊。清朝面臨西方列強侵略的壓力，當時不少西方教會在中國通商口岸的租界內設立博物館，展示傳教士走遍中國大江南北到處收集而來的奇珍異寶，尤其偏愛各地特有的動植物。

一位本身是動物學家的法國傳教士就在北京開設了自然博物館，還一度因為他製作標本的技術太好，讓動物看起來栩栩如生，一開幕就引發了轟動，參觀的人潮把博物館擠得水泄不通，就連慈禧太后也曾慕名前往。但是，隨著傳教士深入中國各地探險，收集來的寶物讓租界裡的博物館越蓋越多；西方列強對中國就越瞭若指掌、侵略也更加頻繁。此時，急著想拯救國家的讀書人受到西方文化的影響，加上實際到國外交流，開始對「博物館」這個舶來品有了認識與了解。

尤其是中日甲午戰爭失敗後，中國興起了赴日考察及留學熱

潮，一位名為張謇的清末狀元，在參觀日本大阪博覽會與博物館後，認為中國也有許多不輸給洋人的瓷器、書畫、金器等寶物可以陳列展示，同時也深刻認同博物館對民眾的重要性，有助於達到「多識鳥獸草木之名」的教育效果。於是一九〇五年，張謇創辦了中國第一間的公共博物館「南通博物苑」，雖然落後西方兩百多年，但終於拉開中國博物館歷史發展的序幕。

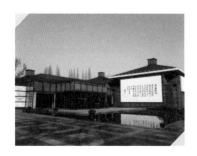

南通博物苑是中國第一個公共博物館，位在江蘇省南通市。原南通博物苑於中日戰爭損毀，現今館舍照片為後來新建。

森羅萬象的近代博物館

從收藏之王到博物館界的偶像團體

隨著博物館越蓋越多，博物館彼此之間的較勁意味也越來越濃厚，除了收藏要好上加好之外，數量多寡和建築大小當然也不能輸給別人，所以開始出現了超大型的博物館。

說起超大型博物館，就要提到英國大英博物館。十九世紀中葉，英國憑藉著船堅砲利打遍天下，佔領了全世界陸地近四分之一的面積，領土一度橫跨二十四個時區，打造了「在王的領土上，太陽永不落下」的日不落帝國。一艘艘的軍艦和一輛輛的馬車載滿了從各地搜刮回來的戰利品，運進了大英博物館展示，作為炫耀國力強盛的證明。就這樣大英博物館的館藏不斷增加，空間變得狹小又擁擠，開始無法負擔絡繹不絕的參觀民眾。到了十九世紀末，大英博物館買下周圍六十九棟的房子並且全數夷為平地，用來擴建了一間比原先面積大

舊大英博物館（左圖）已經無法容納越來越多的戰利品，於是在逐步擴建下，將原本擁擠的展區改善成兼具宏偉設計與舒適空間的收藏之王，也就是現今大英博物館的樣貌（右圖）。

上二點五倍的全新博物館，今日我們所見館藏超過八百萬件的大英博物館就此拔地而起。

此時此刻大英博物館正昂首傲視著全球博物館時，英國人不知道的是，有一位英國貴族的私生子在心中默默下了一個決定，這個決定幫助美國成為此後百年來擁有世界上最大博物館聯合體的國家。

博物館界的偶像團體

詹姆斯・史密森（James Smithson）是一位天資聰穎的英國紳士，不但擁有王室血統，甚至年紀輕輕就從牛津大學畢業，並入選英國皇家學會。先天家庭與後天資質極為優秀的他，本該令人羨慕，卻因為私生子的身分飽受歧視和冷嘲熱諷。

抑鬱難平的史密森曾說：「我會讓人們永遠記得『史密森』這個名字。」無妻無子的他立下遺囑，要將遺產留給姪子；卻又註明如果姪子死後沒有子嗣繼承，全部財產就捐給美利堅合眾國，用來建立一所名

為史密森且旨在增進和傳播人類知識的學會。

史密森去世後六年，膝下無子的姪子也跟著過世，還搞不清楚到底發生什麼事的美國政府，就這樣莫名獲得了這筆來自英國的巨款。一八四六年，美國國會立法在首都華盛頓成立了史密森尼學會（Smithsonian Institution），陸續增加十九間博物館、九間研究中心以及一間動物園，成為至今屹立不搖，全世界最大的博物館聯合體！

全新的展示和保存方式

時代慢慢發展，如同珍奇櫃一次展示各種標本文物的博物館，已經再也無法滿足一般大眾的胃口。這時乾燥法和化學材料的發展，讓博物館的標本有了新的展現方式，一八八○年代屍體防腐劑「福馬林（甲醛）」大量生產，動物標本不用再擔心短時間就會腐爛的問題。各種稀奇古怪的動物屍體被裝進了充滿福馬林液體的瓶罐中展示。浸泡的標本讓人既害怕又想仔細瞧上一眼，吸引了許多民

眾前來觀看：先天畸形的大頭嬰兒、解剖露出部分內臟的魚、還有穿著緊身馬甲後幾乎要勒成兩半，但肝功能完全沒有影響的女人肝臟等，讓觀眾看得目瞪口呆、嘖嘖稱奇，這時期的博物館彷彿就像是一座以怪奇事物為主題的馬戲團。

險些成為戰俘的博物館珍寶

好景不常，二十世紀初爆發了兩次世界大戰，震盪全世界。

空襲的轟炸機從逃難的民眾頭頂掠過、噠噠噠的子彈和震耳欲聾的爆炸聲此起彼落，不只造成當時全球人口總數將近百分之三的人死亡，還導致許多博物館被炸毀，甚至是夷為平地。

藏有眾多稀世珍寶的博物館，為了保全人類百年難得一見的藝術品不被戰爭摧毀，只能想盡一切辦法藏起來。英國在第二次世界大戰時，為了避免博物館的國寶像巴黎羅浮宮一樣淪為德國納粹的囊中物，加上考量藝術品用飛機送出國可能被擊落、坐船怕被打沉，所以英國首相丘吉爾下達了一項命令：「把它們（國寶）藏進洞

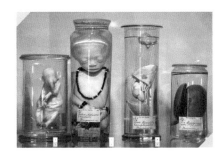

雖然這些福馬林製作的標本，總是吸引參觀群眾目光，但有時讓人質疑是為了科學，還是譁眾取寵。

穴裡和地下，絕對不能讓任何一幅作品離開這座島！」

倫敦市包含大英博物館在內的各家博物館，決定祕密將藏品護送到二百英里以外無堅不摧的地下礦場保存，並在礦場壁面塗上最新的防水塗料、建造鍋爐暖氣，以及裝設煙霧偵測器，打造出充滿軌道、有如迷宮般的地下庫房。因此，大部分的英國國寶才得以在戰後平安回到博物館，也讓接下來的藏品保存方式更加進步。

無奇不有的館藏風格

戰後準備掛回牆上與大眾見面的藝術品，以及遭炸毀急待修建的建築，給了博物館發展全新展示和建造空間的機會。同時，向來只關心寶物的博物館，開始轉由重視觀眾。導覽、講座、DIY手作、解說標示和摺頁手冊成為了博物館的標準配備；更冒出了像是收藏棒球、老爺車、葡萄酒和糖果等酷炫又生活化的主題博物館。只要有話題性、知識性、還有高人氣，通通都能在博物館裡出現，就此進入了歷史上第二波的博物館熱潮！

舊照片呈現英國博物館工作人員正將藏品運送至礦石場內的存放空間。

二十一世紀初光是美國就大約有一萬六千家博物館，其中有將近百分之九十是在一九五〇年代後建立。此後，各類型博物館應運而生，無論是舊建築大變身的美術館；有自然環境、也有居民住在裡面的生態博物館；還是投射大面積魔幻光影的沉浸式博物館；抑或是根本沒有實體建築、純粹只在網路上的虛擬博物館，通通都是博物館大家庭的一員。

誰才能稱為博物館？

不過，博物館百百種，稱呼自己是博物館的不計其數，是博物館又不叫博物館的也不勝枚舉，凡舉國外的失戀博物館、電玩博物館、泡麵博物館，抑或是臺灣劍湖山遊樂園的劍湖山博物館、雲林蜂蜜故事館、黑橋牌香腸博物館、臺北市立木柵動物園等，到底誰才是真正的博物館？又什麼樣的資格才能當個稱職的博物館？事實上，只要是常設性的非營利機構，而且主要從事蒐藏、展示、教育、研究各種人類活動和自然科學的場所，並且開放給大眾，都可

以稱為廣義的「博物館」！

根據全球博物館大家長「國際博物館協會」的統計，截止到二〇二〇年五月，世界上一共有多達九萬五千間的博物館，而且數量持續增加中。光是美國就有超過三萬三千間博物館，堪稱是「博物館之國」！

哇！光看這些博物館的數字就令人眼花撩亂，究竟這些成千上萬的博物館有哪些特別之處？又有哪些有趣且知名的博物館值得好好認識？現在就來一場世界博物館的環球之旅，漫遊這些博物館與它們的產地，一窺它們的盧山真面目！

除了這些類別，有的還可以綜合兩種以上、
或是展示著千奇百怪主題和名稱的博物館。

紀念館

紀念特定人物或是歷史事件，通常以該
人物或事件的名稱命名博物館，例如：
德國貝多芬故居紀念館、美國 911 國家
紀念博物館等。

工藝博物館

介紹特定工藝的技法、藝術價值，並進
行保存研究，例如：新竹市玻璃工藝博
物館、芬蘭手工藝博物館等。

考古博物館

展示保存考古文物、遺址以及教育推
廣，通常設立於考古遺址周圍，例如：
新北市立十三行博物館、秦始皇兵馬俑
博物館、雅典衛城博物館等。

科學博物館

致力於科學領域，也多結合手作體驗，
鼓勵以實際操作了解科學原理，例如：
倫敦科學博物館、美國加州科學中心
等。

歷史博物館

介紹和展示一個地方、國家或特定主題
的歷史及有關文物，例如：國立臺灣歷
史博物館、美國國家歷史博物館等。

常見的博物館有這些！

自然博物館

介紹與展示自然、演化、環境保育等相關議題，藏品包含動植物、地質、化石、標本，例如：美國自然史博物館、大阪市立自然史博物館等。

交通博物館

以保存與展示陸海空交通運輸工具及相關歷史為主，例如：京都鐵道博物館、加拿大航空博物館等。

產業博物館

利用特定產業遺留下來的工業文化遺址或廠房作為博物館一部分，並介紹該產業歷史和發展，例如：臺灣糖業博物館、美國西部礦業及工業博物館等。

美術館

主要陳展藝術作品，特別是視覺藝術，涵蓋繪畫、雕塑、攝影各種藝術類型，例如：巴黎奧塞美術館、義大利烏菲茲美術館等。

植物園、動物園、水族館

博物館不單只是存放和展示物件的地方，也可以是「活」的博物館！飼養保育和研究活體的生物，例如：臺北市立動物園、新加坡植物園、沖繩美麗海水族館等。

CHAPTER

2

一起環遊世界，來場世界博物館微旅行！認識世界知名博物館與背後歷史，以及它們迷人又趣味的知名館藏。

世界博物館
與它們的產地

MUSEUM

01

東京國立博物館
Tokyo National Museum

日本 Japan ／東京

坐擁國寶山的日本博物館始祖

環遊世界博物館的微旅行，第一站就來到我們的鄰居日本。日本可說是臺灣人最喜歡的旅遊國家，首都東京更是首選第一站。說起東京的旅遊勝地，一站就來到我們的鄰居日本。日本可說是臺灣人最喜歡的旅遊國家，首都東京更是首選第一站。說起東京的旅遊勝地，

有迪士尼樂園、秋葉原，以及東京鐵塔。不過還有一個重量級的景點，那就是「東京國立博物館（Tokyo National Museum）」，除了是日本最大的博物館之外，也是亞洲地區數一數二的人氣博物館，曾展出許多國際著名博物館的鎮館之寶，像是羅浮宮的蒙娜麗莎、埃及博物館的圖坦卡門黃金面具；就連我們故宮博物院的翠玉白菜、肉形石以及國寶的顏真卿《祭姪文稿》都曾到此展出！

博物館小情報！

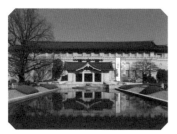

WEB
https://www.tnm.jp

POINT!
欣賞充滿日本最道地文化與武士精神的館藏，
以及奇妙又怪怪的吉祥物「東博君」。逛累了，
還可以在上野公園賞櫻散步。

東京國立博物館位於美麗的上野公園內，公園內除了以櫻花聞名，也是各種博物館與美術館的聚集之地，甚至還有動物園與歷史古蹟。

1867 年在巴黎舉辦的萬國博覽會，聚集來自全世界的珍奇展品，爾後成為日本成立博物館的效仿對象。

東京國立博物館從建築到收藏，可都是日本最重要的文化資產，也是日本國寶最多的地方，就像一座日本文化的大寶山。無論是日本居民、還是外國遊客，想要感受道地的日本文化，從武士道、皇室寶物、能劇和歌舞伎，再到浮世繪等，到這裡準沒錯。它之所以能穩坐日本博物館老大的地位和擁有各式各樣的寶物，並不是因為它一開始就立志當博物館，而是和當時西方最流行的「博覽會」有關。

博覽會結束，來當博物館吧

東京國立博物館是日本最古老的博物館，它的起源可以追溯到一八七二年，是日本學習西方文化最重要的一年。那一年日本不僅有第一條鐵路通車，同時還宣布改曆，把舊曆改掉與西元紀年同步，而且模仿了英法兩國的世界博覽會，在東京的湯島聖堂（位於東京，祭奉孔子的孔廟）舉辦了國內第一次的全國性博覽會，展出了繪畫、書法、漆器、手工藝品等皇室收藏的精緻文物，以及

日本國內各地珍貴的動植物標本，一共六百多件；其中，龍頭魚身且用純金打造的名古屋金鯱，可說是全場眾所矚目的焦點。同時大量使用了對當時人來說非常洋派的玻璃展櫃，各地的民眾紛紛湧入東京想要一探究竟。還因為博覽會太成

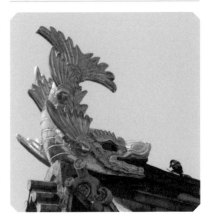

上圖／1872 年湯島聖堂博覽會場景畫以及當時使用的博覽會入場券、宣傳傳單。

右圖／名古屋金鯱位於名古屋城天守閣的屋頂上，是傳說中會噴水的怪物，所以成為建築物預防火災的守護神。

功，民眾口耳相傳後，一堆說自己還沒看夠、還沒有去看的聲音排山倒海而來，使得主辦單位不得不將原定二十天的會期延長成一個月，總共吸引超過十五萬人參觀。

博覽會結束之後，這些展品和展櫃的處理就成了一個大問題。這時，積極學習西方文化的日本人就想到了外國很流行的舶來品——「博物館」。博物館既能解決展品和展櫃不知道收去哪的問題，又能繼續開放給民眾參觀，根本是一石二鳥。於是半年後，成立了全日

本第一間的博物館，起初叫作町田久成覺得內山下町的博物館實在是太小了，如果遇到火災，恐怕會一發不可收拾，所以希望可以搬遷到上野公園，蓋更好更大的館舍來收藏已經累積為數不少的寶貝，也成功獲得了政府支持，開始了「大博物館計畫」。

博物館因為已經有了辦大型博覽會和收藏展品的經驗，於是被任命負責定期召開博覽會，並在一八七三年搬遷到東京內山下町，舉辦了為期三個半月的博覽會，主要展示動植物、礦物等物品，而辦理博覽會的同時，也順便幫博物館累積不少收藏。

隨著越辦越多次的博覽會，博物館的收藏也越來越多，

一八七七年時，當時首任館長文部省博物館，也就是東京國立博物館的前身。

除了特別聘請英國建築師操刀設計之外，還以倫敦的南肯辛頓博物館為發想，目標打造一座在公園中的大型博物館。終於在一八八一年在上野公園裡完成了兩層紅磚造的本館，作

為第二屆內國勸業博覽會的展館使用，隔年開始以博物館的總館開放，明治天皇還親自蒞臨開館儀式呢！

博物館越做越有成績，也陸續多了幾棟房屋作為展示和收藏，其中表慶館還是為了慶祝皇太子結婚所建造的新巴洛克式西洋建築，要讓博物館作為美術館使用的喔。

上圖／1881 年的舊東京國立博物館，位於上野公園。
下圖／新巴洛克式西洋建築的表慶館。表慶館三個字顧名思義，是用來「表」達對於皇太子結婚的「慶」賀。

不向坎坷命運屈服的武士魂

然而，一九二三年日本發生史上最嚴重的「關東大地震」，造成數十萬人的傷亡，博物館除了表慶館以外，幾乎一夕之間所有建築全毀。不過，不幸中的大幸是，好險建築震毀後沒有引發火災，所以展示品的受損程度不大。只是在新館蓋好前，博物館僅能仰賴倖存的表慶館繼續擔任對外開放的重責大任。直到一九三八年，終於熬過了漫漫的地震重建期，新的博物館正式落成，也就是今

日所見的博物館本館，主打使用了當時最新潮的技術和設備來展示藝術品，重新吸引大量的人潮回到博物館。

今，東京國立博物館主要由五個展覽館：總館、表慶館、東洋館、平城館、法隆寺寶物館等組成，是目前日本最大規模的博物館！

不過，博物館並沒有就此過著順利的日子。緊接著爆發了第二次世界大戰，為了保護重要的收藏品不被炸毀，大多數的藏品被遠送到奈良保存，博物館也因為戰爭越來越激烈而暫時閉館。直到戰爭結束，滿目瘡痍的博物館趕緊修復建築和藏品，許多新的建築和設施陸續完工，並且在一九五二年正式定名「東京國立博物館」。如

東京國立博物館作為日本歷史最悠久的博物館，走過百年風雨，雖然經歷過了多次改名、搬遷和天災人禍，依然屹立不搖。它的收藏也在這一百多年間不斷累

積，集結了各式各樣的珍品，目前大約共有十二萬件。其中，日本文物最珍貴等級的國寶就有八十九件，重要文化財也有六百四十八件（主館和表慶館建築就是喔！）。博物館

東京國立博物館的重要國寶與文化財。國寶《松林圖屏風》。國寶「天下五劍之一：童子切」。

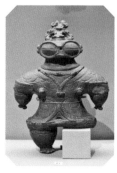 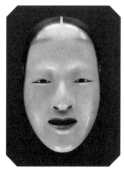

重要文化財「遮光器土偶」（左圖）與「能劇面具」（右圖）。

館藏無論是數量或品質都是全國第一，也奠定了日本博物館的龍頭地位，現在每年平均都有兩百萬人到博物館參觀！

古代萌物！跳舞的東博君

東京國立博物館琳瑯滿目的文物總讓參觀民眾流連忘返，然而在這些寶貝中，最受大人小孩歡迎的，就必須要提到博物館的顏值擔當，有日本最古老吉祥物稱號的「東博君」啦！

從博物館商店到館內外大大小小的告示，幾乎都可以看見超人氣官方吉祥物東博君的身影。看似搞怪又有特色的土黃色外表，配上圓圓大大的黑眼睛和嘴巴，常逗得遊客哈哈大笑。

擁有高人氣的東博君，原型其實是來自博物館的日本文物「埴輪」。埴輪是日本特有擺立在古代巨石墓或墳丘墓頂部、底部和墳丘四周，用土燒制的素陶器。這些陶器造型非常多變，除了有房屋、武器、工具之外，還有人物和動物等各種形狀、姿勢，甚至是表情，被認為代表了日本遠古時代的墓葬文化。它確切用途眾說紛紜，有人說是古墳邊緣的裝飾品、也有人說是死者生前喜歡的東西，還有人說是專門用來取代活人陪葬的替代品。無論埴輪的起源和用途是什麼，這

個睜大著眼睛、張大著嘴巴的逗趣可愛表情，以及舉著左手就像手舞足蹈的姿勢，被大家親切的稱呼為「跳舞的人」，也成了博物館帶給觀眾歡樂的開心果。

來到東京國立博物館不只要飽覽從日本古代史到近代史，以及東洋藝術與世界歷史有關的精彩文物，別忘了還要找找可愛東博君的身影喔！

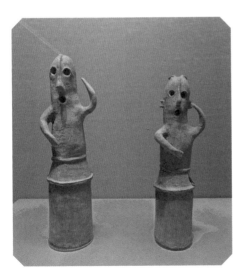

博物館吉祥物東博君（上圖）的設計構想，來自於館內典藏的埴輪「跳舞的人」（下圖）。

MUSEUM
02

隱士廬博物館
Hermitage Museum

俄羅斯 Russia ／聖彼得堡

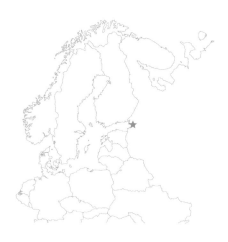

隱士廬博物館

貓星人統治的藝術博物館

如果有一間博物館是貓星人統治的，那會是什麼樣子呢？是供奉著古埃及的文物，以及巨大、神祕的貓咪雕像；又或是需要購買罐頭當門票才能進去

位於俄羅斯的隱士廬博物館（Hermitage Museum）就是一間由貓星人用生命守護的偉大博物館，只不過這群喵喵保護的既不是埃及文物或貓咪雕像，而是價值連城、展現俄羅斯帝國沙皇霸氣的藝術珍品。

參觀——狗除外，謝謝。

霸氣的貓星人正在巡邏博物館。

博物館小情報！

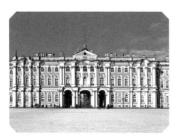

WEB
http://www.hermitagemuseum.org

POINT!
博物館作為歷代沙皇寢宮，從外觀貴氣的綠色牆面，到宮內的霸氣內裝，以及館內的沙皇珍藏藝術品，都是參觀重點。但也別忘了拜見貓守衛，慰勞一下他們保衛冬宮的辛勞。

殘暴大帝的冬季宮殿

俄羅斯聖彼得堡的隱士廬博物館為世界四大博物館之一，也是俄羅斯最大的博物館，它曾是至高無上沙皇們冬天居住的皇宮，所以名為「冬宮」。除了有悠久的歷史和龐大的藏品之外，也是全世界飼養最多貓星人的博物館，一度多達七十隻！而冬宮貓與博物館之間的關係幾乎可以說是同患難的生命共同體。

然而這間博物館到底發生什麼事？就連這些北方戰鬥民族和帝國沙皇都束手無策，需要聘請貓星人護衛隊。別急，讓我們跟著貓腳印來一起來看貓咪為什麼會出現在博物館，一探俄羅斯冬宮「隱士廬博物館」的前世今生。

第一座冬宮是誰蓋的？最早可以追溯到讓俄羅斯邁向現代強國的彼得大帝（Peter the Great）。彼得大帝是一位出名的暴君，個性暴躁易怒又冷血殘酷，曾在不少次公開處刑的場合上叫劊子手讓開，自己親手拿起大刀砍下囚犯的人頭；

甚至還刻意救活因酷刑瀕死的犯人，只是為了要折磨他久一點。

儘管如此，彼得大帝是把俄羅斯變成超級強國的重要人物，第一座冬宮正是因應變身強國的動機而誕生。俄羅斯一直被歐洲國家視為北方的野蠻民族，這讓自認是泱泱大國的彼得大帝非常不高興，個性好強的他曾派遣大使團到西歐考察先進技術和知識，自己還喬裝成水手一起跟團出去學習。彼得大帝甚至為了更方便獲得國外最新資訊，直接下令在波羅

的海的出海口興建一座全新的城市作為首都，名為「聖彼得堡」；並且蓋起一座冬天居住的宮殿，也就是歷史上最早記載的冬宮。

鼠輩竟敢大鬧冬宮

由於第一座冬宮全是木造建築，加上蓋在沼澤地上，環境非常潮溼，也就讓老鼠舒適的住下，形成了老鼠大軍。為了解決肆虐的鼠輩，據說彼得大帝從荷蘭引進了第一隻貓，專門用來捕捉冬宮的老鼠。

彼得大帝與他建造的冬宮。

不過，真正開始在冬宮裡養貓的人，是彼得大帝的女兒——伊莉莎白‧彼得羅夫娜女皇（Empress Elizabeth Petrovna）。

伊莉莎白是位極盡奢侈的女皇和裙子控，收藏有將近一萬五千件的裙子！伊莉莎白女皇希望蓋一棟萬眾矚目的全新宮殿，而且要比歐洲其他的王宮都還要金碧輝煌。因此，也不管國家是不是正在打仗或有沒有錢，依舊堅持龐大的新冬宮興建工程。但或許是因為她過於自私浪費的行為，上帝讓她來不及等到冬宮落成就去世了。

在建造新皇宮的期間，冬宮裡

的老鼠大軍，不僅咬爛木製牆壁、破壞家具和精美的藝術品，平常還大搖大擺的在皇宮裡橫衝直撞，這讓伊莉莎白女皇氣的牙癢癢。為了不讓老鼠這麼猖狂，她聽說喀山地區（Kazan）的貓，體型大又兇悍，特別會抓老鼠，所以她馬上命令大臣將「喀山最好、最會抓老鼠的貓」通通送進皇宮。就這樣載滿了喀山貓咪的馬車抵達了冬宮，從此之後，冬宮就很少老鼠出沒，而這些貓咪也開始在冬宮代代繁衍。

喀山貓咪的替伊莉莎白女皇消滅鼠輩的「偉大」事蹟，甚至在現代的喀山市中心都留下了貓咪雕像紀念。

文藝女皇欽定的
貓咪公務員

如果說是伊莉莎白女皇幫冬宮引入了貓咪守衛，凱薩琳大帝（Catherine II，也稱葉卡捷琳娜大帝）則是真正讓冬宮貓變成一項傳統，並讓隱士盧博物館擁有眾多大師真跡的人。

凱薩琳大帝除了是超級女強人以外，也是一位令人聞風喪膽的藝術收藏家，對藝術的熱愛，幾乎到了瘋狂的境界！光她個人就擁有了三萬八千本書、一萬顆寶石、超過一萬幅

的藝術畫作。但凱薩琳大帝還不滿足，她非常嫉妒其他國家的君主擁有比她多的藝術品，於是她大肆收購頂級珍品，無論價格多少，只要是看上的，

就一定要弄到手。有次曾聽說法國國王有位親戚，藏有許多稀世珍寶，二話不說馬上派人談判，最後以超過其他買家數倍的價格買下，一時震驚全法

凱薩琳大帝熱愛藝術品之外，也非常喜歡鑽石珠寶。

國，法國人完全不敢相信自己國家的傳世藝術品就這樣落入俄國人手中。

能力。

到處砸重金買藝術品的激烈手段，讓達文西、拉斐爾到林布蘭等藝術家的作品，全部都成了冬宮牆壁上的「戰利品」。這當然激怒了不少歐洲貴族，許多國家針對凱薩琳大帝頒布了禁止藝術品出口的法令，還畫了諷刺漫畫，挖苦凱薩琳大帝國庫沒錢還一直購買奢侈品。雖然是有點惱羞成怒和酸葡萄的意味，但確實也代表了凱薩琳大帝有把歐洲藝術品搬光的

不過這些禁令非但沒有成功，更激起凱薩琳大帝的好勝心，持續用高價在各大藝術競標場合中秒殺所有出價者，以一屋子一屋子的量搶購，買達文西的作品就跟喝水一樣。這種超乎常人的購買力，讓不少人直呼「女王爆買藝術品的強度完全不輸給俄羅斯大砲的威力」，也奠定了今日隱士廬博物館絕大多數重要藏品的基礎。

隨著收藏越來越多，凱薩琳大帝不得不進一步改造和擴大冬宮。儘管她從不對外開放這個「私人博物館」，還曾半開玩笑說：「只有我和老鼠可以欣賞這美好的一切。」不過正因為如此，雖然她不喜歡貓，但為了防止老鼠搞破壞，她正式賦予冬宮貓「藝廊守衛」的頭銜。如果是能夠防止外來野貓混進守衛隊，又天生具有領導才能的「貓王」，還能享有最高等級的待遇呢！從此之後，冬宮貓便開始以正職公務員的身份守護宮內的藝術作品。

轄區範圍更大的
貓咪守衛隊

你以為隱士盧博物館就這樣而已嗎？命運之神可沒准他們那麼順利！一八三七年冬宮發生了史無前例的大火，儘管起火的速度很慢，慢到皇宮的人幾乎把大部分的藝術品和寶物都救出來放在雪地上、慢到冬宮貓也都全部逃光光。但由於當時是天寒地凍的冬天，水幾乎都結成了冰，完全無法發揮滅火效果，導致現場的人員再怎麼急，也只能望「火」興嘆。

1837 年冬宮這場歷史大火，雖然來得及救出藝術品，但是冬宮本身卻沒有那麼幸運。

這場大火燒完之後，可憐的冬宮只剩下漆黑的骨架，這對沙皇尼古拉斯一世（Nicholas）來說是一大羞辱，君王沒了皇宮，這下可淪落成歐洲王室間的笑柄。氣急敗壞的尼古拉斯一世不顧一切要求短時間內重建，果真在一年後宣布冬宮「復活」，也把貓咪守衛們全都找了回來。尼古拉斯一世觀察到歐洲許多國家都紛紛開了「博物館」，好像是一種時尚潮流，應該要來跟風一下。於是，他決定在冬宮旁蓋一間博物館，公開展示一部分的私人收藏。一八五二年博物館正式開幕，雖然沙皇嘴巴上是說要對外開放，不過也只有被沙皇認為是紳士的人才可以進入博物館。多了展示沙皇品味的博

物館，貓咪守衛隊也就多了一處執行抓老鼠任務的地方。

歷史上一度
消失的冬宮貓

一直到一九一七年俄羅斯爆發革命，大批起義的群眾衝進冬宮，雖然只是因為後門沒關剛好走進去，不過已經嚇壞了裡面官員，馬上投降。因此，政府只能宣布冬宮全面開放，它不再是沙皇的寶貝、也不再僅限紳士參觀，而是任何人都能走進去欣賞藝術的博物館。

冬宮貓呢？不幸的是，後來

第二次世界大戰，迎來了近代西，包含幼小的孩童。人們對貓咪的需求大到千金難買一貓咪的程度。當時一公斤的麵包價格五十盧布，一名守衛的月薪一百二十盧布，但是一隻貓卻要價五百盧布！加上戰後重新修葺冬宮，一貓難求的境界讓政府不得不發出「貓咪動員令」廣招各路好貓。就這樣裝滿整整兩節火車車廂、超過五千隻的好貓，一路從幾千公里以外的地區送過來。一部分的貓咪被分配到冬宮，才又恢復了冬宮貓的傳統。

俄羅斯史上傷亡最慘重的戰役——列寧格勒圍城戰（Siege of Leningrad）。整座城市被德國納粹封鎖了將近兩年半，不斷的空襲轟炸和酷寒冬季，造成空前絕後的大饑荒，甚至出現了人吃人的慘劇，就連冬宮貓也無一倖免，成為人類求生之下別無選擇的食物。

一九四四年圍城戰終於結束，這時整座冬宮，不，整座城市，幾乎一隻貓的影子都沒有。少了貓，鼠患很快的席捲整座城市，破壞農作物、散播

疾病，還啃咬一切能吃的東

不輸給藝術品的
博物館活招牌

紛絲見面會的活動。

如今，聖彼得堡迎來了和平繁榮的新時代，世界各地的遊客爭相前往這間全俄羅斯收藏最多藝術品的隱士廬博物館，一窺歷代沙皇的輝煌寢宮。博物館開始有錢能夠照顧他們的貓咪守衛！開心的是，俄羅斯政府也正式承認冬宮貓是博物館神聖且不可分割的一部分，賦予牠們消滅老鼠的專家認證。

現在冬宮貓成了人見人愛的網紅明星和博物館的活招牌，每年博物館還會特別幫牠們舉辦

至於冬宮貓守護了數百年的隱士廬博物館，也成為了擁有超過三百萬件藝術傑作的世界級博物館。除了大師作品之外，也收藏了一些奇珍異寶，像是世界上最古老之一的地毯和紋有圖案的真人皮膚等。下次有機會到隱士廬博物館走走時，千萬別忘了在看展品的同時，也要去探班這些見證冬宮與俄羅斯歷史的貓星人守衛！

世界知名的冬宮貓還常接下其他外務，像是這隻名為阿基里斯的白貓，就曾擔任 2018 世界盃足球賽的勝利預言官。

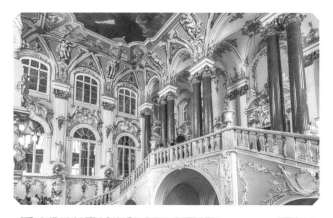

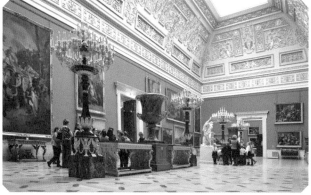

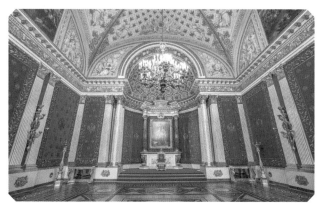

現今隱士盧博物館，不僅可以參觀舉世聞名的藝術品，內部擺設和
裝飾也能窺探出歷代沙皇的奢華生活。

MUSEUM
03

開羅埃及博物館
Egyptian Museum Cairo

埃及 Egypt ／ 開羅

埃及開羅博物館

歷代法老王沉睡的陵寢

如果有一間博物館是位在沙漠之中，並非來自於某個大國王的壯麗後花園或是奢華宮殿，你能想像到這間沙漠博物館的館藏有哪些嗎？並且到底是誰會把稀世珍藏在一望無際的沙漠呢？

答案就是古埃及的法老王們，他們在沙漠裡修建起巨大、壯觀的神廟、陵墓與金字塔，當中藏有無盡的珍寶文物。雖然在歷史裡經歷盜墓賊與各國掠奪，但是埃及人還是肩負起使命盡全力保存，因此誕生了2022年以前世界最大的古埃及博物館──開羅埃及博物館（Egyptian Museum Cairo，又稱開羅博物館、埃及國家博物館）。

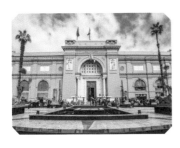

WEB
https://egymonuments.gov.eg/en/museums/egyptian-museum

POINT！
一覽沙漠裡的古埃及珍貴文物，法老王木乃伊以及鎮館之寶——圖坦卡門的黃金面具。

癡迷埃及文化的法國考古學家

古埃及被譽為世界四大文明古國，從上至下橫跨了三千年的歷史，但是真正開始有人研究博大精深的埃及文化，卻是近

開羅埃及博物館展示與收藏了全埃及最好的文物，尤其是各種法老的寶物，就連羅浮宮和大英博物館都不見得擁有，是想感受被埃及古文明包圍的人一定不會錯過的博物館。

不過，特別的是博物館其實是由一位對埃及文化情有獨鍾的狂熱法國人所打造而成的文物寶庫。為什麼會是法國人成立埃及人的博物館？其實背後來自於英國與法國的較勁糾纏，當中還與羅浮宮有關係！

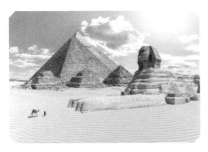

埃及著名的卡夫拉金字塔與獅身人面像，在這些巨大、歷史悠久的建築物與雕像，象徵古埃及擁有驚人豐富的古文物。

代十八世紀末的事。隨著天才軍事家拿破崙遠征埃及，也引發了西方學者對埃及的狂熱風潮，特別是拿破崙大軍意外發現了能破譯神祕埃及象形文字的羅賽塔石碑後，更是成了西方考古學家角逐的研究戰場。每個人都想要在當時全新的埃及考古學中，搶先成為第一位名留青史的學者。

自從法國人發現的羅賽塔石碑因為打輸戰爭而被英國人拿走以後，懊悔的法國政府和羅浮宮就開始重金聘請國內最優秀的考古人員，前往埃及尋找和購買最好的埃及文獻與文物，助長了法國學者投入埃及考古的鬥志。一位對埃及文化充滿熱忱，在羅浮宮工作的法國考古學家馬里耶特（Francois August Mariette），一八五〇年接到了一項任務，他要代表羅浮宮到埃及尋找研究埃及語言最好的手稿，來增加羅浮宮的埃及收藏，同時確保法國對於埃及的研究能繼續獨占鰲頭。

不過，由於馬里耶特是第一次去埃及，先前完全沒有任何經驗。為了不要空手而回被說一事無成，最後成為他第一次，也是最後一次的埃及之旅，馬里耶特決定把握機會好好在埃及探險一下。他想盡辦法認識了一個在地部落，拜託當地人帶他去看周圍的一些金字塔和人面獅身像，沒想到一看不得了，竟然意外發現許多地下墓葬群和寶物，開起了他第二次、第三次……源源不絕的埃及發現及探險之旅。馬里耶特的事蹟是發現了被譽為最強法老「拉美西斯二世（Ramesses II）」的兒子漢姆威塞特（Khaemweset）王子那幾乎完好無損的墓，讓他一時名聲遠播，發掘的氣勢如日中天，還

法國埃及考古學家馬里耶特。沒想到這趟「第一次」的埃及旅程，澈底改變了埃及考古的歷史。

引起了其他國家和埃及政府的注意和覬覦，指控他偷竊和破壞了埃及文物，讓他不得不將一些發現重新埋回沙漠裡，避免競爭對手發現這些寶物。就這樣四年後，馬里耶特滿載而歸的返回巴黎，為法國政府與羅浮宮帶回了多達兩百三十大箱的埃及文物，羅浮宮還因此幫他加薪升職。

MUSEUM BOX

最強法老 拉美西斯二世

拉美西斯二世稱為「最強法老」的原因，在於他是在位最久的法老王，歷經 67 年的統治時間，活了 90 多歲。他的皇子們紛紛等不到繼位而比父親先去世，直到第 13 位皇子繼位時，都已經 60 多歲。此外，拉美西斯二世時期國力強盛，他也喜歡興建巨大的土木工程，然而過度消耗國力的結果，也讓後代王朝走向衰敗。

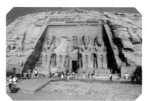

上圖：路克索神廟外的巨型拉美西斯二世雕像。下圖：拉美西斯二世為寵愛的妻子所興建的阿布辛貝神殿

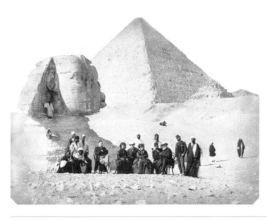

在馬里耶特的努力下，埃及考古研究和古文物收藏走向普羅大眾。他在 1871 年接待了巴西帝國皇帝佩德羅二世（Pedro II do Brasil）等人參訪，眾人在吉薩金字塔附近留影。

由法國人成立的埃及博物館

只是著迷於埃及文化的馬里耶特回到巴黎後並不開心，他日思夜夢著埃及的一切，他說：「我知道如果自己不立刻回到埃及，我就會死，或是發瘋。」於是，回家不到一年的他，就在認識的埃及政府官員幫助下，舉家搬到了埃及首都開羅。

一八五八年，他受埃及政府任命擔任保存埃及古蹟的職務，這讓他更加瘋狂的投入在喜愛的考古發掘研究。不過當所發

現的古文物數量逐漸變得龐大，他開始思考要如何把這些寶貝帶回開羅並集中管理，方便想看就可以看，還不會落入競爭對手的手中，或是被偷賣到國外。一八五九年，馬里耶特成功說服埃及總督在開羅附近建立了第一座博物館，這就是後來成為世界上最重要埃及文物庫的「埃及博物館」。館內裡面裝滿了他考古發掘來的各種埃及珍貴文物，包含法老的木乃伊和陵寢內各種金碧輝煌的陪葬品；種類和數量多到連博物館地上都擺滿了文物，一不小心還會被這些寶貝絆倒。

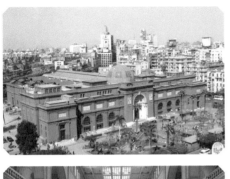

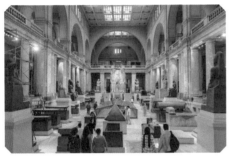

大洪水後重新修建的開羅埃及博物館，已是兩層樓建築物，收藏超過 14 萬件古文物。

光是在一八六〇年這一年內，馬里耶特就建立了三十五個新的考古挖掘點，也不難想像在這樣發掘速度下，博物館的館藏為什麼會有爆炸性成長了！這還曾引起了也有眾多埃及學者的英國眼紅，找了政治上與埃及聯盟的德國一起去跟埃及政府抗議他們為什麼對法國這麼偏心。

博物館的鎮館之寶
——圖坦卡門

一八七八年博物館不幸因為尼羅河洪水侵襲而毀損，加上馬里耶特過世，埃及政府順勢決議要蓋一間更大的新博物館，要把原先的文物通通搬到開羅市中心。於是全新兩層樓的「開羅埃及博物館」於一九〇二年正式開館，一躍成了遊客到埃及必去的博物館，平均一年就迎接了兩百五十萬名來自世界各地的訪客，收藏文物超過了十四萬件，可說是名副其實的埃及寶庫。

在超過十四萬件的埃及古文物中，是哪些文物可以代表古埃及文明大成的奇珍異寶呢？這就不得不提到，大家最耳熟能詳的法老「圖坦卡門（Tutankhamun）」了！圖坦卡門是埃及史上最年輕的法老，年紀輕輕的八歲就登基當上了古埃及君王，然而十八歲就英年早逝，使得他的一生顯得更加神祕。不過，真正讓圖坦卡門紅遍全世界的卻不是他的「生平事蹟」，而是發現他的「過程」！

一九二二年，英國考古學家和埃及學的先驅霍華德・卡特（Howard Carter）率領考坦卡門也成了家喻戶曉的埃及法老！

古隊在帝王谷發現了沉睡三千多年的圖坦卡門陵墓，消息一出震驚了全球。在大部分的法老陵墓幾乎都被盜墓者或是各國考古團隊挖光光的情況下，還能找到一個完整而且擁有將近五千件精美陪葬品的帝王墳墓，可說是一件非常戲劇性和驚天動地的事，光是把文物運離墓室就整整花了三年時間。

加上許多率先進入圖坦卡門陵墓挖掘的人員在回去沒多久後相繼早死，被報章媒體大肆宣染成「法老的詛咒」，都讓全球旋風式的掀起了埃及熱潮，圖

圖坦卡門陵墓出土大量的文物，有貴重的黃金雕像與珠寶、精雕細琢的華美寶盒、船隻和戰車構件外，也有許多壁畫、麵包、肉、食物，甚至是花環。其中，最知名的莫過於鍍金棺木上的黃金面具，由大量黃金打造成圖坦卡門的面相，上面鑲有各種寶石與彩色琉璃，前額的部分裝飾有鷹神以及眼鏡蛇神，看起來華麗又

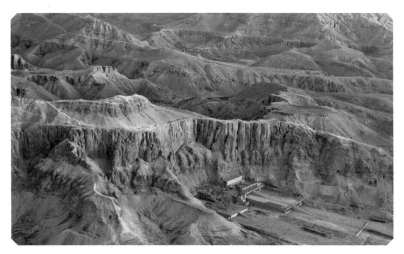

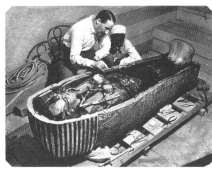

帝王谷位於埃及尼羅河西岸山區，是古埃及埋葬法老與貴族的地方，目前已經發現 60 多個陵墓。1922年英國考古學家霍華德．卡特在此地發現了完整的圖坦卡門陵墓。照片裡他和助手正在檢查圖坦卡門的棺木。

只有埃及能超越埃及的大埃及博物館

隨著考古挖掘越多，越來越多古埃及的文物出土，加上過了一百多年，開羅埃及博物館也變得老舊。埃及人決定要再蓋一座新的博物館來取代埃及開羅博物館，一座不只是埃及最大的博物館，而是全世界最大的考古博物館。館址就蓋在埃及最大的金字塔「吉薩金字塔」旁邊，名為「大埃及

氣勢非凡，馬上就成為開羅埃及博物館的鎮館之寶。

博物館（The Grand Egyptian Museum）〕。這間大埃及博物館將會有專門的展廳展出圖坦卡門全部的寶物，讓他的黃金棺木和豐富精彩的陪葬品再次齊聚一堂，重現一九二二年圖坦卡門陵墓第一次與全世界見面的震撼感。過去古夫法老王花了二十年建造了古夫金字塔，創造出最古老、最大的金字塔，成為古代世界七大奇蹟之一。現在埃及也花了二十年建造了大埃及博物館，重現歷代法老王們的輝煌時刻，就等著你一起重回並見證過去的古埃及。

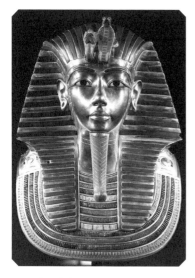
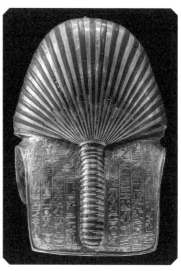

開羅埃及博物館的鎮館之寶 —— 圖坦卡門黃金面具，面具一共使用了大約 11 公斤的純金打造，面具額頭上還有著鷹神以及眼鏡蛇神雕像裝飾。

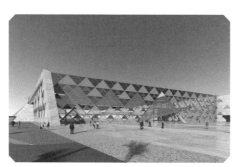
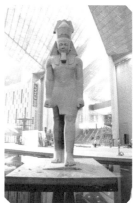
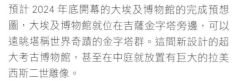

預計 2024 年底開幕的大埃及博物館的完成預想圖，大埃及博物館就位在吉薩金字塔旁邊，可以遠眺堪稱世界奇蹟的金字塔群。這間新設計的超大考古博物館，甚至在中庭就放置有巨大的拉美西斯二世雕像。

MUSEUM
04

烏菲茲美術館
Galleria degli Uffizi

義大利 Italia ／佛羅倫斯

烏菲茲美術館

擁有美到要人命的鎮館之寶

「根據英國新聞報導，有民眾參觀美術館時，因為藝術品太美而昏倒送醫……」如果你以為這是哪來的假新聞時，那可是大錯特錯。歷史上真的有大量

佛羅倫薩新聖母瑪利亞醫院的醫護人員就曾接受採訪表示，他們已經習慣處理遊客在欣賞米開朗基羅（Michelangelo）的大衛像，或烏菲茲美術館的藝術品後，出現頭暈或迷失方向等症狀而緊急送醫的情形。二〇一八年，一位參觀烏菲茲美術館的遊客就因為觀賞鎮館之寶《維納斯的誕生》，過度激動而心臟病發，好險送醫後幸運

的案例紀錄，許多人到了義大利佛羅倫斯後，因為看到滿滿的大師級藝術作品，身心過度受到震撼而送醫急救。

博物館小情報！

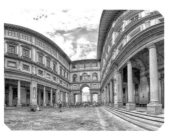

WEB
http://www.uffizi.it

POINT!
擁有美到讓人激動送醫的鎮館之寶《維納斯的誕生》、以及文藝復興三傑的珍貴畫作。

「上帝的銀行家」
梅第奇家族

烏菲茲美術館的所在地義大利佛羅倫斯，是世界知名的藝術之都，也是文藝復興的起源地，曾匯聚了達文西、米開朗基羅、拉斐爾等一批聞名全球的藝術天才。

而能成就佛羅倫斯擁有數百年

的藝術天才。

的撿回一命。到底是什麼樣的魔法讓烏菲茲美術館擁有這樣不可思議的力量，居然要背負著「美到要人命」的原罪？

MUSEUM BOX

這幅畫美到令人窒息！

司湯達症候群（Stendhal syndrome）指人在藝術品密集或欣賞藝術品的時候，因為藝術品太美或太震撼，一時心理情緒大受衝擊而導致身體出現像是哭泣、暈眩、心跳加速，甚至昏倒、休克等的激烈反應。根據研究顯示這種症狀似乎特別好發在去義大利佛羅倫斯參觀的人身上。

璀璨藝術瑰寶和不朽地位的大功臣，正是文藝復興時期有「藝術家伯樂」之稱的歐洲名門望族：梅第奇家族。梅第奇家族是歷史上赫赫有名的藝術贊助大金主，可以說他們幾乎「買下」了大半個文藝復興。當時有才華、名氣的藝術家都是他們贊助的對象，除了文藝復興畫壇三傑之外，還包含了波提且利（Sandro Botticelli）、提香（Titian）、卡拉瓦喬（Caravaggio）等。因此，許多將自己視為「千里馬」的藝術家，費盡心機就只求能見上「伯樂」梅第奇家族一面。

梅第奇家族到底是做什麼行業，錢多到可以買下半個文藝復興呢？答案也和「錢」有關，他們起家於「錢滾錢」的銀行業。讓梅第奇家族開始崛起的人是喬凡尼（Giovanni de Medici），他不是含著金湯匙出生的富二代，而是個白手起家的窮小子。他靠著優異的生意頭腦致富，並創辦了第一家梅第奇銀行。不過，喬凡尼知道有錢還不夠，如果沒有政治力量，就沒有辦法在爾虞我詐的金融業中保住所有財產，也不可能讓錢飛快的增加。因此，眼光獨到的他決定投資了一位

曾經當過海盜的教士；這位教士向他保證，如果有一天當上了教皇，一定不會忘記梅第奇家族的大恩大德。

為什麼要投資一位未來的「教皇」？又和政治力量有什麼關係？因為教皇這個職位在當時的歐洲可是呼風喚雨，甚至還可以開除國王。對一般民眾來說，人可以沒有國王，反正一輩子不一定會見得上一次；但絕對不能沒有信仰，因為每天都要禱告，才能獲得上天的眷顧。因此，教皇作為上帝的代言人，可以說擁有至高無上、

比國王還要尊貴的地位。

喬凡尼看著眼前這位有著海盜資歷且野心勃勃的神祕教士，心裡盤算著，現在教會的勢力如日中天，剛好裡面也內鬥的亂七八糟，只要是教會裡面的人，都有機會可以往上爬。反正投資一個人不會花到多少錢，成功了，等於有個歐洲最高的權力撐腰；要是失敗了，頂多損失一點錢罷了。於是，喬凡尼答應了他的請求。沒想到這位教士確實有一套，他在教會鬥爭中一路平步青雲，最後真的坐上教皇寶座——也就是若望二十三世（Antipapa Ioannes XXIII）。在到達權力巔峰之後，這位新教皇信守承諾，把整個教廷的錢都存進了梅第奇銀行。此後梅第奇銀行不斷湧入大筆金錢，開始在歐洲各地開設分行；而擁有了教廷，就幾乎等於擁有了全歐洲的梅第奇家族，也順理成章的成為了歐洲最富有的豪門，風光之時還被稱為「上帝的銀行家」。

藝術可是最佳的贖罪券

只是，說到銀行，就免不了跟借人錢有關，講誇張一點就是放高利貸。當時的教義裡明定不可以放高利貸，否則你的靈魂就會罪孽深重，將受到惡魔的懲罰與酷刑的折磨。在那個科學不普及的年代，梅第奇家族當然也是虔誠的教徒，自己的生財工具受到了這麼嚴重的詛咒，難免還是感到心慌。

不過，好險教義還有一條但書，那就是如果你資助了宗教藝術和教堂建築，就可以替自

己贖罪，買一張直行天堂的快車票。因此，喬凡尼想到了一個方法，花錢我最拿手──買藝術品來拯救我的靈魂吧！

當時的藝術創作基本上都脫離不了上帝，內容也都以宗教題材為主，剛好符合喬凡尼想要贖罪的需求。支持藝術不僅可以消除罪業，還可以表達自己對上帝的虔誠，甚至宣傳梅第奇家族的名聲，何樂而不為呢！這便開啟了梅第奇家族贊助藝術，立下了梅第奇家族贊助藝術的傳統。

辦公大樓等級的藝術珍奇櫃

此後的家族繼任者像是知名的科西莫（Cosimo）、羅倫佐（Lorenzo）等，都遵循了這個傳統。不過，贊助畢竟是「有給，有得」，越來越多的藝術品總不能放在自己家裡或是倉庫。身為梅第奇家族，一定要有個奢華浮誇，但又保持低調安全的地方來擺放。剛好科西莫與梵蒂岡的新教皇不合，在乎都被夷為平地，完全展現了他指定的建築師都還來不及親

如此一來，所有來辦公、商量事情的人們，只要看到他們家輝煌的藝術貢獻，就會震懾於他們強大的力量而不敢反叛造次。

因此，今天我們耳熟能詳的「烏菲茲美術館」就是以前梅第奇家族的辦公大樓。這棟大樓於一五六〇年開始動土興建，由於建築規模實在太大，為了挪出空間，周邊的許多建築幾乎都被夷為平地，完全展現了有錢人的任性。不過，也因為工程太過浩大，使得科西莫和他指定的建築師都還來不及親

眼看到大樓完工，就相繼過世。直到一五八一年，龐大奢華的宮殿式建築才真正落成。

數萬件的藝術精品集中在這棟辦公大樓中，彷彿是一座大型的藝術珍奇櫃。

這棟呈現「U字型」的豪華辦公大樓完成後，梅第奇家族繼任者們，都把自己贊助的藝術品往這座藝術城堡裡放。進門映入眼簾的一切都經過精心設計，無論是牆壁上掛滿的文藝復興大師畫作、柱子旁聳立的精緻羅馬雕塑，還是天花板富麗堂皇的壁畫和貝殼寶石裝飾，都讓人看了眼花撩亂。此外，超過五十間的房間裡收藏了文藝復興時期的巔峰之作，

烏菲茲美術館至今仍完整保有過去梅第奇家族留下的輝煌裝潢及藝術收藏。

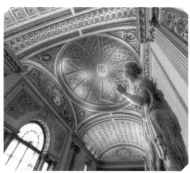

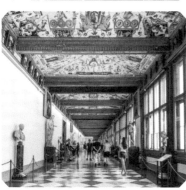

傳奇成就史上最古老的美術館

傳奇的梅第奇家族一共富裕了三百多年。一七三七年，最後一位的男性繼任者沒有留下子嗣，僅存一位直系後裔是安娜・瑪麗亞・路易莎・德・梅第奇（Anna Maria Luisa de'Medici）繼承家族。當時奧地利帝國正試圖控制首都為佛羅倫斯的托斯卡納地區，政局十分動盪。安娜擔心所有祖先的珍貴遺產和藝術瑰寶，在她死會後被瓜分殆盡，膝下無兒女的她決定立下遺囑：「將梅

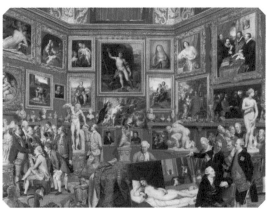

梅第奇家族最後一位繼承者安娜（上圖），深知館內的命運以及藝術品的傳世價值，非常聰明的提前將家族藏品捐贈給政府，才得以完整保留住這些藝術品，免於被有心人士覬覦瓜分（下圖）。

第奇家族的所有收藏品都留在佛羅倫斯，並且必須向公眾開放展出」。於是，梅第奇家族歷代所有的藏品最後全都捐贈給了托斯卡納政府，而梅第奇家族的輝煌歷史也正式劃下句點。

剛好當時正是歐洲設立公共博物館和開放私人收藏的熱潮。

托斯卡納政府的官員便宣布依照梅第奇家族最後一位傳人安娜的遺願，正式開放梅第奇辦公大樓給大眾參觀，並將藏品進行了有系統的整理，在

一八六五年正式成為「烏菲茲美術館」，是世界上最古老的美術館之一。那時候有去義大利觀光的名人或遊客，只要說出曾造訪過烏菲茲美術館的話，那可絕對是一件讓人羨慕又嫉妒的事。也多虧了最後一位繼承者安娜的先見之明，十九世紀初攻占義大利、早已虎視眈

眈想要搬光梅第奇家族全部收藏的拿破崙，也礙於這些收藏已經是眾所皆知的公共資產，只能先脅迫佛羅倫斯的地方政府進貢幾件給他，這些梅第奇家族的藝術寶藏才沒有流離失所，後世的人們也才能好好欣賞這些數百年流傳下來的大師傑作。

全球人們爭相朝聖的藝術寶庫

今天的烏菲茲美術館已經是享譽全球的美術館，每年約兩百萬名來自世界各地的遊客。其

中，最受歡迎的莫過於美到差點要人命的鎮館之寶《維納斯的誕生》，這件由文藝復興時期大師波提切利所畫的作品，內容描繪了古代神話中，掌管愛與美的女神維納斯從海中誕生，充滿仙氣的場景，左側的風神把她吹到岸邊，而擁抱著風神的花神，則帶來了紛飛的鮮花；另一側迎接維納斯的是春神，正準備為她披上華美的衣服，這幅畫象徵著歷史上開始有了「美」的概念。此外，這件作品長約二點七公尺，寬約一點七公尺，是幅大尺寸的畫作，也不難想像站在它前面

拿破崙一直覬覦梅第奇家族的藝術珍寶，曾脅迫佛羅倫斯進貢這件《梅第奇維納斯》雕像到巴黎。

時，感覺會有多震撼了。

時，先做好心理準備，避免一時被大師名作美暈喔！

當然烏菲茲美術館還有其他像是：達文西的《天使報喜》、拉斐爾的《金翅雀聖母》等必看之作。不過，最重要的還是在親身走訪烏菲茲美術館，準備在這座視覺藝術寶庫中大飽眼福

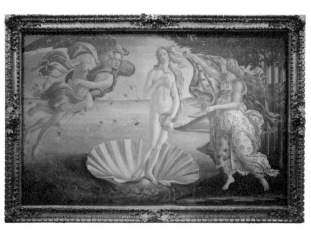

烏菲茲美術館的鎮館之寶《維納斯的誕生》，在長約二點七公尺，寬約一點七公尺的畫布上，描繪了希臘神話裡掌管愛與美的女神維納斯從海中誕生，充滿仙氣的場景。

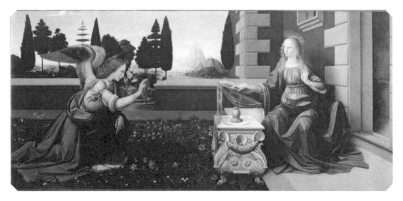

達文西作品《天使報喜》，描繪天使來拜見年輕的聖母瑪利亞，告訴她懷孕的消息，肚子裡的孩子正是未來會拯救世人的耶穌。

米開朗基羅的作品 1505-1506 年《聖家族》，畫面中央是聖母瑪利亞，左上則是聖嬰耶穌，右上的男子則是耶穌的養父，聖若瑟。

拉斐爾作品《金翅雀聖母》，畫中是年輕的聖母瑪利亞，看顧著兩位撫摸金翅雀的小孩，分別是施洗者約翰（左）與耶穌（右）。

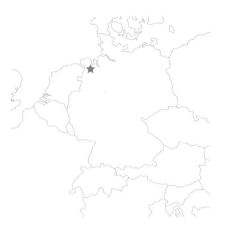

MUSEUM

05

柏林博物館島
Berlin Museum Island

德國 Germany ／柏林

柏林博物館島

全世界博物館數量最密集的小島

雷河流經了柏林市中心的一座小島，這座小島正是柏林的發源地，稱作施普雷島。因為它悠久的歷史與絕美的河景環繞，島上還曾經有一座巨大的國王後花園。

如今這座小島的國王後花園，卻被五間博物館取代，難道是國王遇到不測，又或是被人民革命推翻，才變成對大眾開放的博物館？這可就要往前追溯到十八世紀的德國歷史了。

俗話說，每座偉大的城市都有一條河相伴。法國巴黎有塞納河、英國倫敦有泰晤士河、奧地利維也納有多瑙河；而德國柏林也有一條施普雷河。施普

博物館小情報！

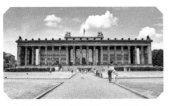

＊柏林博物館島的第一座博物館，舊博物館。

WEB
https://www.smb.museum/en/home/
＊網址是柏林國立博物館綜合入口網站

POINT！
在柏林新博物館欣賞世界四大美女之一的法老王后娜芙蒂蒂半身像，以及在佩加蒙博物館欣賞館內鎮館之寶佩加蒙祭壇。

我開明、所以我蓋博物館

十八世紀時，德國還稱為普魯士，當時普魯士國王腓特烈‧威廉二世（Friedrich Wilhelm II）天資聰穎，尤其愛好藝文。他曾大力贊助過舉世聞名的音樂家莫札特（Mozart）和貝多芬（Beethoven）；在他的任內，普魯士的文化事業可說是日漸蓬勃。

島上蓋博物館的原因，就與當時社會氛圍有關。十八世紀末，有越來越多民間聲浪要求統治階級應該要讓人民當家做主，法國還因此爆發腥風血雨的法國大革命，把國王路易十六一家人都送上斷頭台。這場革命嚇壞了歐洲國家的君王們，讓他們不得不改變，就怕這把「民主」的火燒到自己身上。

儘管如此，威廉二世本來沒有想要蓋博物館的。然而讓他態度一百八十度大轉變，決定在

俄羅斯的凱薩琳大帝就馬上對外宣稱自己是「開明」的君主，白話翻譯就是：「雖然我沒有要讓人民當王，但是我都有聽

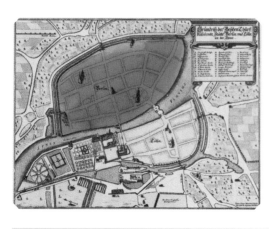

1652 年的柏林都市計畫圖。紅色區域是柏林城，黃色區域是施普雷島。島的左半部（★標示）便是普魯士國王腓特烈‧威廉二世讓出興建博物館的宮殿花園。

到你們的需求，我會合理的推動改革，盡量去符合你們的要求。」凱薩琳大帝的消息一出，威廉二世也馬上跟進，很有誠意的把自己在施普雷島上的後花園讓出來，並且改造成對大眾開放的博物館，作為自己也很開明的證據。

這讓普魯士的第一間公共博物館有了明確藍圖，接下來便在國王的兒子腓特烈‧威廉三世（Friedrich Wilhelm III）手上正式完成。

普魯士第一間公共博物館

然而腓特烈‧威廉三世繼位後的普魯士，面臨著許多國內外的難題，讓他非常頭痛。過去普魯士有著世界知名且強盛的條頓騎士團，沒想到卻被宿敵拿破崙的軍隊打得落花流水，就連首都柏林也被法國占領，成了法國人的戰利品。這些奇恥大辱讓威廉三世下定決心一定要變強，而且要靠老祖宗們的必勝方法──用教育改變一切！

威廉三世說：「這個國家必須用它精神上的力量來彌補它物質上的損失。正是由於窮困，所以要辦教育。我還從未聽說過一個國家是因為辦教育而辦窮的，辦亡國的！」他甚至喊出「科學無禁區，科學無權威，科學自由！」這句後世奉為圭臬的口號，鐵了心要透過教育和科學，讓國力東山再起。

威廉三世重視教育的策略大舉增強國家的實力。有鑒於父親的遺願是要蓋一座對大眾開放的博物館，並且博物館也是教育民眾的好場所；當時許多民間人士也表示，其他國家都有博物館，為什麼德國沒有？不斷要求皇室有所動作。於是，一八一〇年他委託了柏林最古老大學「洪堡大學」的創辦人兼教育學家威廉·馮·洪堡（Wilhelm von Humboldt）和當時知名的建築師卡爾·弗里德里希·申克爾（Karl Friedrich Schinkel）在施普雷島上蓋了一間博物館，專門用來向民眾展示皇家的藝術收藏品。終於，一八三〇年，這間博物館正式對外開放，不僅是普魯士第一座的公共博物館（現為柏林舊博物館），也是博物館島上的第

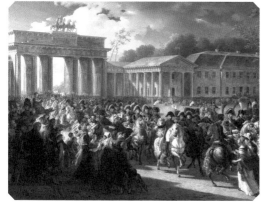

1807 年拿破崙占領柏林，這種踏入家門的奇恥大辱，也難怪威廉三世立下決心，要以教育改變國家。

一間博物館。

核心的博物館。

一島五館入選
世界文化遺產

一八七〇年代起,就有人把充滿博物館的施普雷島直接稱作「博物館島」,加上這座島的特殊歷史和現象在全球堪稱獨一無二,一九九九年還正式被聯合國教科文組織列入文化遺產的最高榮耀名單「世界文化遺產」呢!說了那麼多,博物館島到底有哪五間博物館?又有哪些特別之處呢?一起來看看我們可以在這座島上找到什麼吧!

隨後繼位的腓特烈·威廉四世(Friedrich Wilhelm IV)同樣遵循重視教育與科學的方針,發布一項皇家法令,宣布要將施普雷島北部打造成向民眾展示藝術和科學的重點區域。就這樣,這座小島在一八二四年到一九三〇年的一百年間,慢慢從最初的住宅區,迅速增加了五間博物館,最後發展成了今天所看到的,一座以博物館為

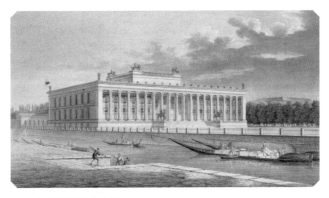

1830 年的柏林舊博物館。

柏林舊博物館
The Altes Museum

柏林博物館島 1

作為島上第一間出現的博物館，柏林舊博物館是建築師申克爾最自豪的作品之一，他非常喜歡古希臘羅馬風格，於是仿造古希臘神殿打造出舊博物館。博物館大門前有雄偉的柱廊，以及展現力量與勝利的戰士和屠獅者雕像，就連館內都有一個仿造羅馬萬神殿的圓頂大廳，用來展示博物館最珍貴的文物。申克爾曾說：「在欣賞貴重的珍品之前，如果能夠先營造出令人興奮的氣氛，就會令參觀者更加期待。」

因此，配合博物館的建築風格，館藏也是以古希臘和羅馬的藝術品和文物為主，無論是繪有神話人頭馬的馬賽克壁畫、祈禱男孩的青銅器雕像、玻璃雙耳瓶等都是這裡必看的展品之一。到了舊博物館彷彿就像置身在古希臘羅馬時代之中。

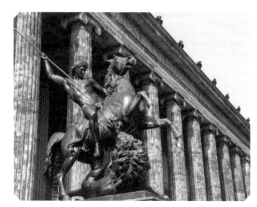

作為博物館島第一座博物館，從外觀的宏偉柱廊、門口前戰士和屠獅者雕像，還有大廳內的萬神殿設計，都充滿古希臘神殿身影。

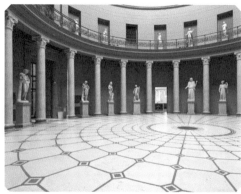

舊博物館也以古希臘羅馬藏品為主，像是人頭馬的馬賽克壁畫（左圖），以及古希臘的玻璃雙耳瓶（右圖）。

柏林新博物館
The Neues Museum

柏林新博物館的「新」，顧名思義就是和舊博物館有所區隔，這名稱也反應了德國人務實的民族性格。因為當時已經有了舊博物館，而且舊博物館也沒有多餘空間可以放文物，所以才蓋了新的博物館，直接就以「新」作為名稱。在一八五五年正式開幕。不過，後來因為第二次世界大戰爆發，新博物館被炸成廢墟。在東西德分治時，由於東德較為窮困，無力支付龐大的修繕費用，還一度想把博物館夷為平地。幸運的是不久之後，東西德統一，統一後的德國便開始著手重建計畫，一直到二〇〇九年，新博物館才重新開放於世人眼前。

新博物館的內容主要以埃及、民族誌和愛國有關題材的文物和藝術品為主。最有名、也必看的展品就是被譽為世界四大美人之一——古埃及法老王后「娜芙蒂蒂」(Nefertiti) 半身像。這座半身像是一九一二年德國考古學家在埃及發現後直接帶回德國，隨後輾轉成為新博物館的鎮館之寶，幾乎每位到博物館島的遊客都會來親眼見證娜芙蒂蒂傾國傾城的迷人魅力。

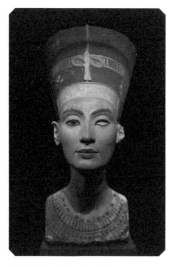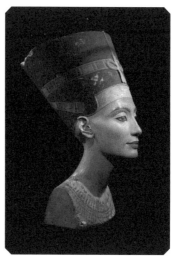

新博物館的鎮館之寶「娜芙蒂蒂半身像」，是被德國考古學家在埃及發現帶回，據說是希特勒的最愛。

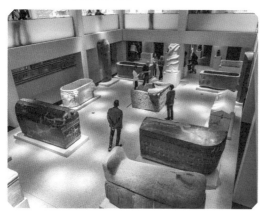

新博物館內還有其他埃及文物，像是照片中的石棺。

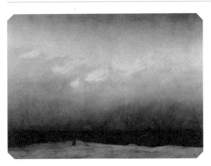

舊國家美術館
The Alte Nationalgalerie

過去柏林一直沒有專門展示和收藏藝術畫作，特別是保存近代藝術的地方。興建國家美術館的構想從一八三○年開始醞釀，只是沒有付諸行動。直到一八六一年，有位德國的銀行家兼藝術贊助人大方捐贈了二百六十二幅畫作給普魯士王室，才加速催生了舊國家美術館的誕生，並且在一八七六年開放。

舊國家美術館內擁有眾多德國十九世紀的雕塑和繪畫收藏品，也有國際知名印象派大師，像是莫內（Monet）、馬奈（Manet）和雷諾瓦（Renoir）等傑作。喜歡藝術畫作的遊客都能在舊國家美術館裡一飽眼福。

舊國家美術館收藏了許多 19 世紀的德國畫家作品。照片裡是館內最知名的是作品，卡斯帕·大衛·弗雷德里希的《海邊修士》。

博德博物館
The Bode Museum

博德博物館於一九〇四年對外開放，以收藏和展示中世紀藝術。有鑑於博德館長為博物館立下了許多重要的基礎，為了感念首任館長威廉·馮·博德（Wilhelm von Bode）的貢獻，後來便改稱為博德博物館，一直沿用到現在。

博德博物館於一九〇四年對外開放，以收藏和展示中世紀館。有鑑於博德館長為博物館立下了許多重要的基礎，為了感念首任館長威廉·馮·博德到十八世紀的雕塑、拜占庭藝術、硬幣和獎牌為主。原本是為了紀念德皇腓特烈三世（Friedrich III），所以稱為凱撒·腓特烈博物館（Kaiser-Friedrich-Museum）。

一九五六年，作為首任館長的博德館長，大膽的將繪畫和雕塑混合在一起展示，這對當時講究嚴謹的德國來說，是一種史無前例的創新。不僅大和過去將文物分門別類、各自擺放的陳列手法不同，還

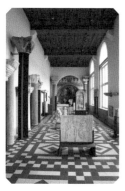

博物館內的雕塑品館藏。

佩加蒙博物館
The Pergamon Museum

佩加蒙博物館是島上博物館裡最負盛名的博物館，也是德國參觀人次最多的博物館之一，光是它本身每年就吸引上百萬名遊客慕名前來。這連嚴謹德國人都失控拜倒的魅力，來自於鎮館之寶，也是名字和興建由來的——「佩加蒙祭壇（又稱帕加馬祭壇）」。

十九世紀時，德國晉升為歐洲強國，為了在各方面都能趕快追上英國和法國，所以搜刮文物的不良行為也有樣學樣，派遣了不少考古隊到各地去探查。一八七八年一名德國工程

師在土耳其的佩加蒙古城遺址上挖到了這座祭壇後大為吃驚，便積極投入了挖掘工作，直到一八八六年才讓祭壇從土堆裡重見天日。

佩加蒙祭壇為西元前三世紀小亞細亞（今土耳其）佩加蒙古城內的建築，史學家和考古學家推測這個祭壇是為了獻給宙斯和雅典娜所建造的。特別的是，這個祭壇非常巨大！光是底部的長和寬就各超過三十公尺。此外，雖然巨大，但是外觀卻一點都不馬虎，各個角落與細節都十分精緻，上面還

擁有大量的浮雕裝飾，描繪出神話巨人與奧林帕斯十二位神明之間的戰鬥，稱為「巨人戰役」。難怪出土時讓德國人一看到就大為讚嘆，決定不管怎麼樣都要把它搬回德國。

德國人透過仔細編號和切割包裝，成功將佩加蒙祭壇拆解成數千塊運回國。只是當時國內根本沒有博物館裝得下這座重量級的祭壇，於是便決定直接為它蓋一座量身定做的博物館，一九三○年佩加蒙博物館落成，成了島上最年輕的博物館。

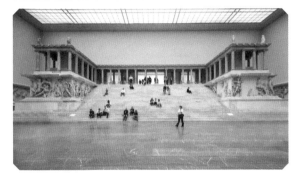

佩加蒙祭壇來自於土耳其的佩加蒙古城遺址，由德國考古學家發現並且直接搬回德國。

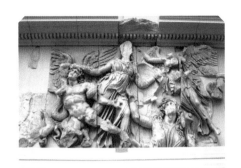

佩加蒙祭壇不僅巨大，牆面描繪希臘眾神與巨人的戰役雕刻栩栩如生。

加蒙博物館成了柏林博物館島裡面最受歡迎的超人氣館舍。

看完了博物館島上五間豐富精彩的博物館，是不是覺得很震撼呢？所以來到了柏林，要是路過了三面環水、被施普雷河擁抱的博物館島而不入的話，千萬可別說你看過柏林的博物

不過，你以為佩加蒙博物館就只有佩加蒙祭壇嗎？那可不！德國人似乎很自豪自己拆解和移裝大型遺址的專業搬家公司能力，後續博物館內又陸續搬進了一整面的古羅馬城牆「米利都市場大門（Market Gate of Miletus）」、一整個伊斯蘭風的房間「阿勒波之屋（Aleppo Room）」、一整座巴比倫的古城門和城牆「伊什塔爾城門（Ishtar Gate）」，還有許多伊斯蘭和近中東的文物。使得遊客一走進佩加蒙博物館就像穿梭在各個古文明中，體驗著不同於西方的異國情調，這也讓佩

館喔！

除了壯觀的佩加蒙祭壇，館內還有羅馬城牆的米利都市場大門（上圖），伊斯蘭風格的阿勒波之屋（中圖），以及一整座巴比倫的古城門和城牆的伊什塔爾城門（下圖）。只能說德國人的搬家能力實在太厲害了。

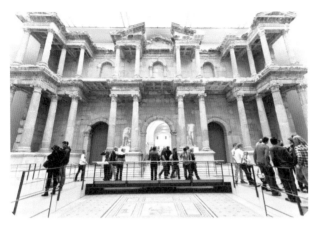

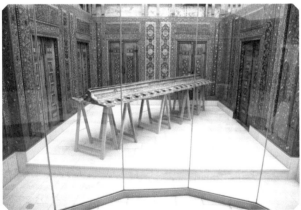

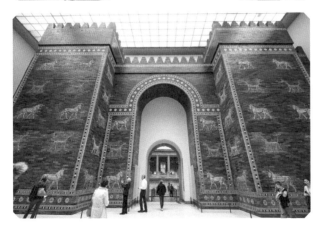

MUSEUM
06

羅浮宮
Louvre Museum

法國 France ／巴黎

羅浮宮

世界第一的傳奇博物館

說到世界上無人不知、無人不曉的博物館，法國的羅浮宮（Musée du Louvre）可說是當之無愧，參觀人次多年來穩坐世界第一的寶座，二〇一八年時一度高達一千零二十萬人，狠甩第二名中國國家博物館的八百六十萬人次。

羅浮宮不僅人氣第一，還是世界上最大的博物館，佔地約兩百八十座網球場。不過，羅浮宮可不是天生就是要來當博物館的第一名，其實它是法國國王為了打仗而蓋的堡壘。用這麼奢華的建築物當作堡壘，真的忍心用來打仗嗎？別懷疑，讓我們從「第一代」的羅浮宮開始說起。

博物館小情報！

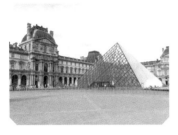

WEB
http://www.louvre.fr

POINT!
鎮館三寶：蒙娜麗莎、勝利女神像、米洛的維納斯。以及廣場上的四個玻璃金字塔。

為了打仗築起的
防禦型羅浮宮

一千兩百平方公里），而且還要跟其他親戚一起共享。

更慘的是，他的旁邊還有一個動不動就想要併吞自己的英國國王亨利二世（Henry II Curmande）。亨利二世是法國貴族與英國王室聯姻生下的小孩，由於他爸媽來自不同國家，讓他除了有英國的領土外，還擁有今日法國三分之二的土地。這下可好了，腓力二世的地很小就算了，鄰居英國國王擁有的法國領土竟然比法國國王還大，這面子怎麼掛得住！當時擴大領土的方法不是

「第一代」羅浮宮是法國國王腓力二世（Philip II of France）在十二世紀下令建造，那時也不像現在具有華麗的外觀。為什麼腓力二世要蓋堡壘呢？原來當時法國境內所有土地並非都是國王的，而是分屬各自為政的貴族們。腓力二世雖然美其名是國王，說穿了只不過是貴族推派出來的一位代表，沒有完全的實權。更令人辛酸的是，這位國王管轄的領土大約只有一個桃園市那麼大（約

政治聯姻、就是發動戰爭，剛好這時正流行十字軍東征，腓力二世二話不說馬上決定參加這場聖戰。不過打仗前當然要先把自己的金銀財寶和家人安置好，以防被英國國王或是其他貴族偷襲，所以腓力二世決定蓋一棟防禦堡壘，也成為了羅浮宮的前身。

只是讓腓力二世傻眼的是，堡壘才剛蓋沒多久，正要啟程之際，一起出征的神聖羅馬帝國腓特烈大帝（Frederick I）就在抵達聖地前，意外溺死了。少了神聖羅馬帝國參戰，剩下的

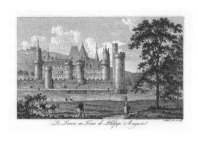

12 世紀的第一代羅浮宮想像畫。

而現在羅浮宮裡仍保有中世紀城堡的遺跡。

英國和法國就因為彼此不合迅速拆夥。腓力二世只好回到了自己的堡壘，改透過各種手段逐步擴大領土。在天時地利人和助攻下，領土越來越大，原先用來「安家」的堡壘很快就失去了軍事用途，為了好好利用這個閒置空間，乾脆拿來收藏金銀珠寶、養狗還有關犯人。

● 華麗大轉身成為藝術精品的城堡

隨著堡壘周圍出現大學和市集，人潮越來越多，這座第一代羅浮宮逐漸成為巴黎繁榮的

市中心。一些國王為了尋歡作樂，在羅浮宮裡加設華美的房間和塔樓，作為開趴和存放寶貝的地方。

一五四六年，國王法蘭索瓦一世（Francis I）對藝術特別情有獨鍾，他是許多藝術家的贊助者和知音，包含了達文西等大師，曾傳聞達文西就是在他的懷中過世的！法蘭索瓦一世聘請專人在義大利幫他收購文藝復興時期的藝術精品，也讓羅浮宮從一座武裝堡壘變成了裝滿藝術品的城堡。此後繼任的國王也陸續擴建和整修羅

浮宮，內部開始出現花園、舞廳、皇室住所和藝廊等各式各樣的設施。國王亨利四世（Henry IV）還建造了今日羅浮宮裡最大的空間「大藝廊（Grande Galerie）」，當時寬十三公尺、長四百六十公尺，任性的他在裡面種滿花草樹木、養狗和養鳥，甚至在走廊上騎馬追捕狐狸哩！

不過，真正讓羅浮宮變成藝術寶庫的人，是有「太陽王」之稱的路易十四（Louis XIV）。他本人非常熱衷時尚和藝術，還是第一位發明和穿上高跟鞋

亨利四世時代的羅浮宮大藝廊（左圖）與現在（右圖）的比較。

的國王。路易十四生性極盡奢侈，他一點都不想跟前任國王一樣住在羅浮宮，甚至想把羅浮宮打掉重練；但考量自己身為藝術與時尚的代言人，應該要展現尊絕不凡的藝術水準，於是他到處重金收購各地的藝術品並且放進羅浮宮，讓羅浮宮從數百件藝術收藏一口氣增加到數千件。不僅如此，他還把教授文學、科學、藝術為主的法蘭西學院、繪畫和雕塑學院，以及科學院都搬進了羅浮宮，還邀請學者和藝術家進駐。並且擴建和重新裝飾一些藝廊，讓羅浮宮搖身一變成了藝術氣息濃厚的崇高殿堂。

沒了國王的羅浮宮

然而，路易十四揮金如土的生活，還有連年的戰爭，都讓法國國力逐漸走向下坡。儘管後續國王路易十六（Louis XVI）曾想進行改革，但優柔寡斷的個性以及小人當道，民怨沸騰之下終於爆發了法國大革命。

路易十六決定要帶著皇后瑪麗・安東尼（Maria Antonia）一家逃走，沒想到逃跑失敗，徹底瓦解了支持民眾對王室最後的信任，最後激進分子們發動起義，推翻了路易十六的波旁王朝，並將他和皇后送上斷頭台。人頭落地的那一剎那，也翻開法國博物館的歷史新頁。沒有了國王、只剩下藝術品的羅浮宮，在一七九三年宣布改為博物館並對大眾開放。

在混亂政局中趁勢崛起的「歐洲雄獅」拿破崙繼位，本人除了是軍事天才之外，也是一位藝術狂熱者。他不但直接搬進羅浮宮住，把《蒙娜麗莎》掛在自己的房間，還憑藉自己打遍全歐無敵手的能力，在各地

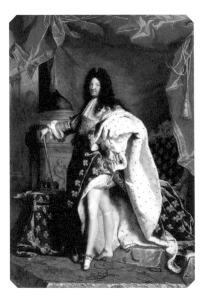

路易十四可說是評價兩極的君王，一方面
他的政治才能成功把法國推向歐洲霸主；
另一方面揮霍無度，債留子孫，種下法國
大革命的敗因。

路易十六，面對這位敗家爺爺留下的龐大
債務，加上自己的優柔寡斷個性、逃跑失
利，直接把自己和法國君主制的命運送上
斷頭台。

大肆掠奪藝術品，尤其是義大利這個充滿文藝復興寶貝的地方，根本是他夢想的藝術天堂，恨不得把所有藝術品都通通運回巴黎。除此之外，吸引他的還有充滿異國風情的埃及，他征戰埃及的時候，把木乃伊和古神廟的一些遺跡和文物都帶回羅浮宮。羅浮宮整個走廊和房間都放滿了他豐碩的戰利品，一時成為了歐洲的藝術中心。

從人人反對到風靡全球的玻璃金字塔

羅浮宮的東西就這樣越堆越多、空間越來越不夠，世界級珍寶最後只能隨地擺放。更糟的是，博物館沒有任何現代化設施，沒有教育空間、商店、咖啡廳，甚至也沒有幾間洗手間。此外，還有一大半空間是財政部的辦公區域，前廣場成為員工停車位，完全看不出來是個世界級博物館。許多專家學者和策展人建議占據羅浮宮空間的財政部搬到其他地方，

一來解決典藏品空間不夠、二來也可以讓博物館更加完整。但由於這裡的交通位置和週邊機能實在太好，所以財政部一點都不想放棄這個好地方。

一九八一年，新官上任的總統密特朗（François Mitterrand）決定大刀闊斧改革羅浮宮的亂象，他做了非常大膽的決定，宣布啟動「大羅浮宮計畫」。先強迫財政部搬去別的地方；接著直接欽點知名的美籍華裔建築帥貝聿銘負責改造羅浮宮。這個計畫一開始並不順利，財政部以搬遷浪費納稅錢為由，

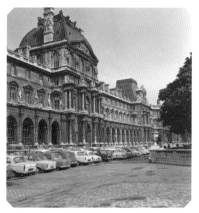

財政部不僅霸住羅浮宮不走，部門員工還把汽車停在羅浮宮前廣場，當作停車位使用。

堅決不搬走，新的財政部長還是每天準時到羅浮宮上班。另外，政府竟找了一個外國人設計羅浮宮，這叫法國建築師們情何以堪。當貝聿銘一公布設計圖時，廣場上前衛的玻璃三角錐造型讓在場的評審委員都驚呆暴怒：在古典優雅的皇宮中間蓋一個不知道是玻璃屋、還是金字塔的東西做什麼！會議上不但出現各種惡毒的言論，隔天報紙排山倒海的反對聲浪也席捲而來。高達九成的巴黎市民反對這個計畫，堂堂的貝聿銘大師走在路上都像過街老鼠，以免有人向他吐口水。

幸好樂觀和勇於接受挑戰的貝聿銘沒有就此放棄，他做了一個實際大小的玻璃金字塔模型，放在羅浮宮預定改造的位置上，邀請所有人一起來看看以及比原先場地大上兩倍多的實際的效果。人潮湧入了現場，打算要再度嘲笑貝聿銘。結果一看可不得了，罵著罵著覺得「咦？好像還不錯」、「真的還蠻好看的」。批評聲浪馬上轉成了支持的聲音。同時，在這波大改造的爭吵聲浪中，民眾開始重視羅浮宮，覺得法國國家級的博物館怎麼會跟財政部處在一起，還讓國寶擠成一團放在地上，這才迫使財政

部搬走。一切水到渠成後，大羅浮宮計畫正式動工。

一九八八年，羅浮宮金字塔開幕，鑽石般閃耀的玻璃入口，以及比原先場地大上兩倍多的全新公共空間，讓法國媒體紛紛稱讚這是「羅浮宮裡飛來的一顆巨大寶石」、「根本是天才之作」，引起了全世界的關注，還獲得了素有建築界諾貝爾獎之稱的普立茲克獎。

經過了八百多年的歷史積累，以及建造玻璃金字塔那驚心動魄，卻又激勵人心的十年，羅

浮宮一躍成了世界第一的博物館龍頭和名氣響亮的旅遊勝地，每年迎接來自各地數百萬名到此一遊的觀光客。現在，不只羅浮宮價值連城的鎮館三寶《蒙娜麗莎》、《米洛的維納斯》、《勝利女神像》是縱橫Instagram、Facebook等社群媒體的高顏值擔當；就連本身如同一顆閃亮亮鑽石的玻璃金字塔也成了羅浮宮擄獲全球粉絲芳心的打卡地標。因此，到了羅浮宮可別急著先衝進去，記得也要好好欣賞這座世界人氣第一的傳奇博物館建築喔！

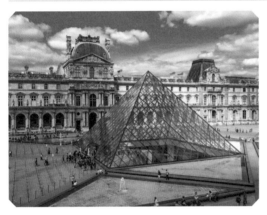

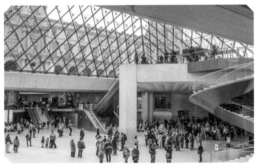

金字塔取代原本羅浮宮動線不佳又擁擠的入口，成為遊客進入羅浮宮的新大門。玻璃的優良採光，也照亮地下展覽空間。

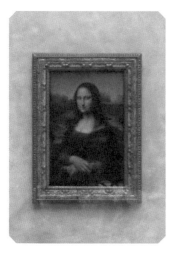

達文西的《蒙娜麗莎》，可說是世界最知名的畫作之一，畫作裡是一名略帶微笑的女子。畫作最初由國王法蘭索瓦一世向達文西的學徒買下後，就一直放在法國珍藏。

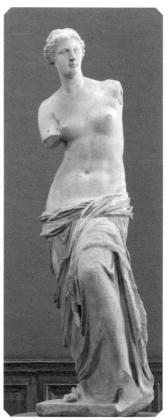

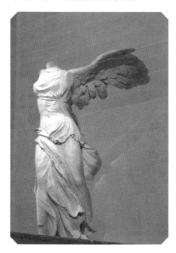

米洛的維納斯是希臘神話中代表愛與美的女神的大理石雕塑。米洛的維納斯是公認的女性體態美的典範，因為雕像完全符合黃金比例，肚臍以上的上半身與肚臍以下的下半身的比例剛好是 1：1.618。

勝利女神像是希臘神話中勝利女神尼克的大理石雕塑，被認為是薩莫色雷斯神廟建築群的一部分。雕像微微前傾，以及被風吹拂的雙翼與衣服，展現出勝利的吶喊。

MUSEUM

07

凡爾賽宮
Palace of Versailles

法國 France ／巴黎

凡爾賽宮

法國最大的皇宮博物館

說到歐洲最高調和極致奢華的皇宮，巴黎的凡爾賽宮（Château de Versailles）當之無愧，不僅完美詮釋了金碧輝煌的定義，還是法國最大的宮殿，擁有超過兩千三百個房間，更是廣為人知的藝術博物館。建築的裡外都堪稱是法國美學的巔峰，也被譽為世界五大宮殿之一。

想當然，這麼高調的傑作也是法國國王路易十四的揮霍成果之一。有趣的是這座皇宮可不是只有國王皇后獨享，路易十四還「強迫邀請」所有貴族一起住，就像是一棟「皇室社區」。正因如此，凡爾賽宮不僅充滿許多八卦故事與宮廷祕辛，也是一座見證法國歷史興衰的巨大藝術品。

博物館小情報！

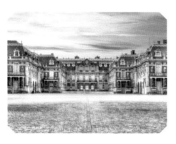

WEB
http://en.chateauversailles.fr

POINT!
可以從宮殿內外體驗路易十四
的奢華與貴族生活。以及見證
法國王權與一睹歷史大事件的
絕美鏡廳。

起於嫉妒心的
法國第一大宮殿

凡爾賽宮起初是法國國王路易十三（Louis XIII）的狩獵行宮，他買下來原是一大片森林和沼澤的荒地，建起一座有二十六間房間、兩層樓高的磚石屋，作為他打獵時休息和接待貴賓的地方。一直到繼任的國王路易十四，這座狩獵行宮才有了重大改變。

一六六〇年左右，路易十四的財政大臣富凱（Fouquet）邀請國王到他家的沃子爵府邸（Château de Vaux-le-

Vicomte）參加舞會，還很不識相、驕傲的展示了家中兩百五十座奢華的噴泉。這不看還好，一看出事！即便是身為時尚與奢華代言人的路易十四也被富凱的宏偉城堡建築和幅員遼闊的精美花園給震懾住。當時法國王室在郊外的行宮完全沒有一個可以與之媲美，堂堂國王的宮殿就這樣被自家大臣給比了下去。路易十四被富凱的炫富行為激怒，認為一個財政大臣的薪資不可能住到如此富麗堂皇的城堡，於是沒收他的家產、用貪汙的罪名判處無期徒刑。

財務大臣富凱的超豪華城堡，就連時尚代言人路易十四也被震攝住。

同時，他馬上召見設計富凱城堡的建築師、室內裝潢師和園林師等人。這可把這幾位設計師嚇壞了，以為自己要小命不保，臨走前還與家人們訣別。沒想到，路易十四卻是要求他們幫自己設計一座比富凱城堡、甚至比歐洲其他皇宮都還要高級豪奢的大宮殿。另外一個考量也是巴黎城內不斷有叛亂的風聲，住在羅浮宮和杜伊勒里（Palais des Tuileries）可能有被暗殺的風險，於是路易十四決定將皇宮遷出城區，以路易十三的狩獵行宮為基礎改建，並擴大到周圍的土地，

打造一座傲視全歐洲的超級大皇宮。

就這樣，定位最雄偉、最豪華和最巨大的凡爾賽宮於一六六一年開始動工，路易十四為了確保凡爾賽宮建造時不會有原料短缺的問題，還曾下令全國在十年內新蓋的建築都不能使用石材。一六八二年，在主建物工程完工的前六年，路易十四便迫不及待的搬進自己親手打造的凡爾賽宮。

然而，凡爾賽宮實在是太大了！大到中看不中用，居住

1668 年的凡爾賽宮，完全依照路易十四心中藍圖所打造的國王皇宮，果然足以傲視全歐洲。

功能奇差，光是把廚房剛煮完的餐點送到國王房間，就會因為距離太長讓菜都冷了。而且雖然皇宮豪華寬敞，但卻很不保暖，常常冷的難以入睡。此外，宮內沒有任何一間廁所，就連王太子也不得不把臥室裡的壁爐當馬桶，許多貴族一看四下無人就隨處解放，導致凡爾賽宮一度臭氣薰天，牆壁都滲出糞水。

儘管如此，凡爾賽宮的每個角落可說是用錢所堆疊出來的，例如：掛滿水晶吊燈的鏡廳、可容納千人的皇家歌劇院、大理石庭院和教堂等。宮殿外面還有三條富有氣勢的放射線大道，一條長約一點五公里的大運河，和上百座噴泉、雕像點綴花園其中。

超豪華的貴族禁閉室

如果只將凡爾賽宮視為路易十四的炫富工具，那就太小看這位「太陽王」了。路易十四統治法國期間，將自己視為國家一切權力的代表，他最有名的一句話就是：「朕即國家！國王的權力是上帝賜予的！」

為了保有強大的力量，降低其他貴族勢力的威脅，路易十四把全國主要的貴族通通集中到凡爾賽宮中居住，以便就近看管。據說在全盛時期，凡爾賽宮內的人從皇親國戚、情婦到僕人奴隸，就高達三萬六千多人；外部還駐紮了超過一萬多名的軍警力。

不過，只是讓貴族住在凡爾賽宮還不夠，路易十四非常講求「儀式感」，他特別讓每一件事都變成了一項精心設計的儀式，來好好「折磨」這些貴族。

例如：早上國王起床的時候，

宮外的大運河與法國特色庭院（上圖）、宮內的大理石與壁畫教堂（下圖），都顯示出凡爾賽宮的奢華地位。

所有的王公貴族都必須走進國王的臥室，看著國王起床，進行請安問早的「起床禮」；晚上國王要睡覺的時候，所有的大臣們必須要舉行向國王道晚安的「就寢禮」。不止這些，其他還有：早朝觀、晚朝觀、問安儀式、就餐禮等無數的儀式。就連國王穿靴子、脫靴子和上廁所也都有特定儀式。曾有貴族想要偷懶，認為每天參與儀式的人那麼多，國王一定不會記得有誰會在現場，而故意不出席。沒想到，路易十四的記性非常好，如果有貴族沒有出現，他還會現場點名，詢

問對方去哪裡，為什麼沒有出席，這讓不少貴族嚇到只得每天乖乖參與這些儀式。正因為這些繁瑣的規定，使得貴族們每天花費大量的時間熟記路易十四的喜好和陪同國王的作息，也削弱了貴族們想要奪權和反抗的企圖心。「讚美國王」就成為他們每天最重要的任務。

當然路易十四也不是只靠繁文縟節來管理貴族，「善解人意」的他每天舉辦盛大的派對、舞會、晚會和狩獵等奢靡的宮廷娛樂活動，來攏絡這些貴族的心。凡爾賽宮的生活可說是紙

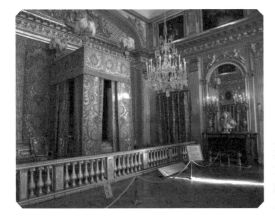

凡爾賽宮裡貴族每天最重要的任務就是到豪華的國王寢殿，看著國王路易十四起床，並且恭敬的說聲國王早安。

醉金迷、夜夜笙歌，不少原先對國王心懷不滿且試圖反叛的貴族們，在這樣生活下逐漸被馴化，成了一個個以受邀到凡爾賽宮居住為榮，競相向國王爭寵的佞臣。這樣揮金如土的宮廷生活也由後來登基的路易十五、路易十六所繼承，而且更加的浮誇與豪氣。到了路易十五晚期和路易十六初期，光是維持凡爾賽宮一年開銷的費用就佔了法國總歲入的四分之一！也使得許多法國平民十分痛恨凡爾賽宮。他們認為基層老百姓經常挨餓，日子苦不堪言，但法國國王和皇后卻將自己荒淫奢侈的生活建立在人民的痛苦之上，進而引發了後來激烈的法國大革命。

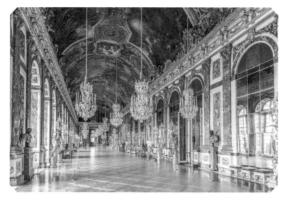

見證歷史的絕美鏡廳

儘管凡爾賽宮因為鋪張浪費的宮廷生活極富爭議，不過，不能否認的是絢麗繁華的凡爾賽宮代表了當時歐洲豪奢藝術的巔峰，為法國建築藝術的最。

其中鎮宮之寶「鏡廳」，是凡爾賽宮裡最著名的房間，於一六七八年所建造，全長七十多公尺，靠近花園的一側有

鏡廳可說是凡爾賽宮必訪景點，不僅鏡子和窗戶對映的巧妙設計，天花板的壁畫與裝飾也令人嘆為觀止。

十七扇玻璃窗，與之對應的是十七面與窗戶造型相同的巨大鏡子，總共由三百五十七片鏡子所組成，故名為「鏡廳」。

鏡子在當時是非常昂貴的奢侈品，由義大利的威尼斯壟斷這門技術。但是路易十四堅持凡爾賽宮的每一項材料都應該要在法國製造，於是法國特別高薪挖角了威尼斯的鏡匠到凡爾賽宮來。據聞威尼斯怕技術外流，還曾下令暗殺那些幫助法國製造鏡子的工匠。

鏡廳裡面不只是鏡子有看頭，還有隨處可見象徵路易十四的裝飾，例如：雙翼太陽圖案，象徵著太陽王的無限偉大。天花板上也繪有大量歌頌路易十四豐功偉業的巨幅壁畫。廳內還垂掛著二十四盞巨大的水晶吊燈，與彩色大理石壁柱及鍍金盔甲等裝飾交相輝映；還有數座能插上百隻蠟燭且以鎏金黃銅為底的女性雕像造型燭臺。若在晚上將鏡廳的數百隻蠟燭一起點燃，鏡子與金碧輝煌的華美裝潢能使整座大廳有如白天的陽光般耀眼。

因此，鏡廳除了作為娛樂場所之外，也被視為是法國王權的中心，專門用來接待外國大使和談論國際公事，成了許多重大歷史事件的發生地，像是這裡見證了德意志帝國的統一，還有第一次世界大戰的停戰協議。

與法國歷史共生的博物館

凡爾賽宮一直到路易十六時，貴族們仍在這裡過著縱情聲色的糜爛生活。然而，大門以外的人民衣不蔽體、食不果腹，與凡爾賽宮裡面使用金銀器當作便桶，大魚大肉的炫富生

活，形成了鮮明的對比。

一七八八年法國經濟蕭條，但是王室貴族為了不讓原先荒淫的日子受到影響，也讓國庫不要見底。隔年路易十六決定重新召開中斷一百多年的三級會議，集結教士、貴族與平民三個階級的代表，目的是希望「增加收稅」。不過，他決定召開這場目的是「收稅」的會議時，居然將地點定在富麗堂皇的凡爾賽宮，當平民代表一看到整座鍍金的宏偉大門，再看到裡面朱門酒肉臭的樣子，最後聽見坐擁這些用民脂民膏堆

疊出來極致奢華宮殿的王室，開口說要「收稅」，整個火氣一上來、場面一發不可收拾，引爆了腥風血雨的法國大革命。路易十六最終被送上斷頭台，而凡爾賽宮被洗劫殆盡，宮中擺設的家具、壁畫、掛毯、吊

鏡廳不僅是法國王權的中心，也見證許多歷史上的大事件。1871 年的德意志帝國威廉一世贏得普法戰爭，並且選擇在凡爾賽宮進行加冕，用意就是報復法國人（上圖）。1919 年，第一次世界大戰的戰勝國和戰敗國在凡爾賽宮簽訂條約（下圖）。

燈和門窗等，被憤怒的民眾搶奪、洗劫和砸毀，一度淪為廢墟長達四十年。直到一八三三年國王路易‧菲利浦一世（Louis Philippe I）下令開始修復凡爾賽宮，並將它改為歷史博物館；爾後一九七九年被聯合國教科文組織列為具有人類普世價值的世界文化遺產。

凡爾賽宮乘載了法國滄桑的歷史，目睹了皇室的興衰之路與世界大戰的里程碑，曾經是宮殿的它，搖身一變成為了博物館，收藏超過六萬件從十六世紀到十九世紀的藝術藏品，每年迎接將近一千萬名的遊客前來一睹這個法國最巨大的宮殿和貴族過去最奢華的家，也是當今巴黎最受歡迎的博物館之一。

MUSEUM

08

大英博物館
British Museum

英國　United Kingdom ／倫敦

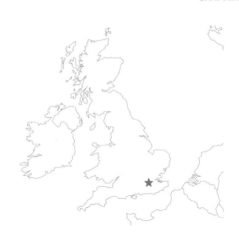

大英博物館

橫掃全球戰利品的大寶庫

如果說到世界上最知名、館藏最多的博物館，大英博物館可說是博物館界裡的老大哥，光是八百多萬件館藏的驚人數量就打趴其他世界知名博物館。

大英博物館一開始是為了展示

甚至因為藏品實在是太多了，所以大約只有百分之一的藏品實際展示在博物館的展廳裡。

大英博物館藏品涵蓋石器時代早期的打製石器到二十一世紀的現代版畫，簡直代表了兩百多萬年的人類悠久歷史，不過這些無數藏品背後卻有著黑暗的一面──日不落帝國的無情掠奪。

源自推廣巧克力牛奶的收藏家

大英博物館一開始是為了展示

124

博物館小情報！

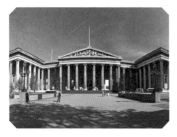

WEB
http://www.britishmuseum.org

POINT!
博物館必看史上第一個翻譯器：埃及羅塞塔石碑、中國西晉的女史箴圖、古希臘的埃爾金石雕。

漢斯・斯隆爵士的七萬多件收藏而成立，不過區區一個爵士，為什麼會這麼多收藏和財力呢？令人意外的是，漢斯・斯隆其實只是一位家境普通的小孩，不過，他從小就對自然歷史很有興趣，不僅長大後到倫敦和巴黎等地學習醫學和植物學；充滿好奇心的他在周遊列國時，還不忘帶一些當地的奇珍異寶或植物標本作土產回家，就此開啟了收藏之路。

一六八九年，年僅二十九歲的漢斯・斯隆已經有能力在現今大英博物館街道的附近開診

MUSEUM BOX

漢斯・斯隆爵士著名的事蹟，不只是豐富的收藏奠定了大英博物館的基礎，還有推廣「巧克力牛奶」。1687 年，漢斯・斯隆前往了當時英國位在加勒比海的殖民地牙買加，擔任英國新總督的醫生。在這段旅程中，他積極收集超過千件的標本，包含巧克力的原料可可，並且他改良了當地可可加水的配方，改成把可可與牛奶混合，變成了人人都愛的巧克力牛奶。回到英國後，他娶了在牙買加經營甘蔗種植園的農場地主女兒，繼承了種植園，為他日後廣泛的收藏提供了雄厚的資本。

所，該地區是政商名流的所在地，病人非富即貴。年輕有為的他，很快的就成為當地名聲響亮的醫生，就連安妮女王、國王喬治一世和二世等這三位君王都曾讓他看過病。透過這些名人牽線和介紹，他也相繼獲得了許多世界各地的珍寶：錢幣、版畫、素描、雕塑、植物標本等。他一生超過七萬件的收藏，最後則在一七五三年成為大英博物館建館的主要館藏。

搜括全世界寶物的日不落帝國

隨著大英博物館名聲遠播，越來越多重量級的捐贈送到了博物館，像是一七五六年收到的首具古埃及木乃伊，三下太平洋的庫克船長所帶回的大量民族學材料，包含大溪地人的喪服及手工藝品，以及威廉·漢米爾頓爵士（Sir William Hamilton）收藏的古典時期希臘陶器等。

但是真正讓大英博物館的藏品急速增加的巔峰，莫過於十九世紀的英國霸主時代。英國在海上戰爭屢戰屢勝，不僅打敗西班牙，又成功奪取法國、荷蘭大片的殖民地。英國很快的成了名符其實的海上霸主，領土遍布世界各地，成為名副其實的「日不落帝國」。這時候，大英帝國轄管各地的統治者利用地利之便，開始搜刮最有價值的「戰利品」，無論是古希臘的埃爾金石雕、擲鐵餅者雕塑，還是土耳其出土融合希臘和波斯風格的陵墓建築涅內伊德碑像等。無論體積多大、重量多重，通通都搬回英國就對了。

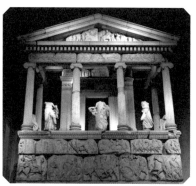

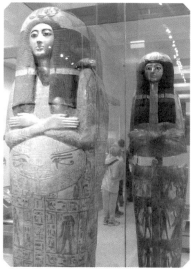

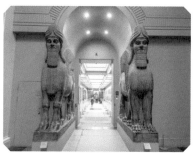

埃爾金石雕（左上）、埃及木乃伊（左下）、涅內伊德碑像（右上）、鳥翼牛身人面像（右下）。這些來自各個國家的稀世珍寶，全都成為大英帝國的戰利品。

除了前面提到的寶物外，名聲

● 鎮館之寶 「羅塞塔石碑」

仍在雕像上清晰可見。

物，當時造成的火槍彈痕至今

雙方槍戰時雕像還成了掩蔽

擊，還差一點到不了博物館。

伍運送的過程中被盜匪埋伏襲

翼牛身人面像，就曾因為在隊

翼牛（Great winged bull）的鳥

中東遺址發掘出土，曉稱為大

沒那麼容易！一八五〇年代在

只是，把珍貴寶物送回英國也

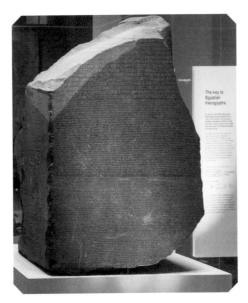

號稱史上第一個翻譯器的羅塞塔石碑，讓後人可以翻譯出古埃及象形文字的意思。

最響亮的鎮館之寶「羅塞塔石碑」，也是歷經一波三折才進入博物館。羅塞塔石碑最早是由法國人所發現，一七九九年拿破崙佔領埃及時期，法軍在進行地基擴大挖掘工程時，意外挖到了一顆黑色的大石頭，仔細一看上面刻有密密麻麻三種不同的語言，現場的指揮官很快就意識到這顆神祕的石頭與眾不同，可能很有價值，所以馬上就送到了當時法國在埃及開羅設置的古埃及研究所進行分析，並以出土地點羅塞塔為名，稱為「羅塞塔石碑」。

好景不長，兩年後拿破崙的大軍被英國打敗，宣告結束了法國在埃及的三年統治。這時人在開羅的法國科學家和研究學者，紛紛帶上這些考古出土物躲避英軍，沒想到路上就被英軍發現，認為法國既然打仗輸了，那這些文物理應也歸勝利方所有，應該全部都要留下來。此番言論引發了法國人強烈的不滿，還一度威脅如果英軍要強行帶走這些文物，就要

MUSEUM BOX

**羅塞塔石碑
完整模擬圖**

古埃及象形文

埃及草書

古希臘文

為什麼其貌不揚的羅塞塔石碑可以讓英國和法國搶個你死我活呢？原來，羅塞塔石碑上刻著埃及法老托勒密五世的詔書，同時撰寫成三種不同語言，分別為古埃及象形文、埃及草書、古希臘文，代表三種給神明、平民和統治者看的語言。這塊石碑就像是翻譯軟體，學者透過上面還能理解的古希臘文，就能進一步回推埃及象形文字的意義與文法結構，可以讓過去一直無法被世人理解的埃及象形文字，終能被破譯解碼。因此，羅塞塔石碑成為研究古埃及歷史與象形文字的重要里程碑。

燒毀它們，玉石俱焚，大家都別想得到！雙方不得不坐下來談判，最終簽訂《亞歷山大降書》，英國畢竟是打勝仗的一方，所以條約中註明法國占領埃及期間的發現物都應該轉移給英國。只是，協議寫歸寫，法國撤退時還是想趁機偷渡羅塞塔石碑回國，沒想到半路還是被英國抓包。最終協調，法國可以保有之前的研究成果與石碑拓印，英國則擁有石碑的實際所有權，之後羅塞塔石碑便以英王喬治三世的名義捐贈給了大英博物館。

博物館館藏
竟是「賊仔貨」

儘管大英博物館對羅塞塔石碑的保護和研究不遺餘力，但是，羅塞塔石碑畢竟原本是屬於埃及的文物，英國和法國未經埃及同意就自行決定了文物的所有權，甚至直接帶回自家的博物館擺放。還有展廳巨大的復活節島摩艾石像，也是英軍在一八六八年

未經允許下，擅自從智利復活節島運回英國，作為進貢給女王的禮物。另外像是館內最知名的中國藏品、被稱為是三大鎮館之寶的《女史箴圖》，則是一九〇〇年八國聯軍侵入北京時，在戰亂中從頤和園偷走的文物。這類英軍在當地看到喜歡的文物就直接搬回國，最後進到大英博物館的情形不勝枚舉，也讓大英博物館一直被外界戲謔是充斥著贓物的博物館。

雖然大英博物館並非所有藏品都是「搶」來的，博物館對文物照護也十分用心，強調會盡全

源自中國的女史箴圖，繪畫內容是教導皇帝後宮的女性如何遵守婦德。女史箴圖是現存歷史最久、最知名的長畫卷之一，長度約 140 公分。歷史最早記載可以追溯到宋徽宗，歷經數百年的流傳，畫卷上布滿許多藏家的印章與字跡，最後成為清朝乾隆皇帝最愛的收藏之一。

見證大英帝國歷史興衰的博物館

力守護這些人類的共同文化遺產。不過，這些作法還是沒有辦法平息外界對博物館大量藏品是源自大英帝國侵略史的不滿，也讓大英博物館雖作為英國博物館的龍頭，卻得持續面對各界要求「物歸原主」的批評。

到了十九世紀晚期，大英博物館的藏品已經多到放不進博物館的庫房，再加上國王喬治四世捐贈歷代國王藏書的國王書庫（the King's Library），大量的館藏迫使大英博物館除了分散文物到別的博物館存放，也開始擴建和調整館內的空間，帶來了新的公共空間與設施。

一八七九年博物館首次裝上了電燈，讓博物館中的閱覽室能夠在冬天開到晚上七點，

服務更多的民眾，解決了過去展廳中避免引發火災而沒有使用蠟燭和油燈，導致冬天因為天黑的早或倫敦大霧時必須提早關門的窘境。同時，越來越多人慕名而來，博物館的參觀人數大幅增加，館員也開始積極舉辦各類講座、教育活動，還改善了展板的說明文字，讓博物館整體更加平易近人，甚至出版了第一本導覽手冊。

一九一一年開始上任了首位專職的導覽解說人員，不僅提高博物館對大眾的吸引力，也在無形中培養了民眾開來無事就到博物館走走的習慣。

兩次世界大戰期間，木乃伊等文物為了躲避戰火而移往博物館地下室；帕德嫩神廟石雕（埃爾金石雕）、羅塞塔石碑等相對小型的藏品，則移往地鐵站或鄉村保存；而鳥翼牛身人面像和涅內伊德碑像等大型石雕，只能留在館內並在周圍堆滿沙袋保護。多虧館員們的努力，第一次世界大戰過後，藏品清點僅缺少了兩本書。但是，第二次世界大戰的空襲來得措手不及，德國對倫敦進行無情的大轟炸，把博物館建築炸得滿目瘡痍，也造成約十五間才能看完，數量豐富、種類

修復工程進行了大約四十年，一直持續到一九八五年才差不多完成。

大英博物館見證了大英帝國的興衰與世界近代史，如今它的收藏品多達八百萬件，數量在全球四大博物館（羅浮宮、大都會藝術博物館、隱士盧博物館）中，位居第一，而且遙遙領先第二名俄羅斯隱士盧博物館的三百多萬件。如果每件藏品看一分鐘，每天看二十四小時不休息，也得要花上十五年的時萬冊的圖書毀於火海，戰後的繁多，堪稱世界之最！

MUSEUM BOX

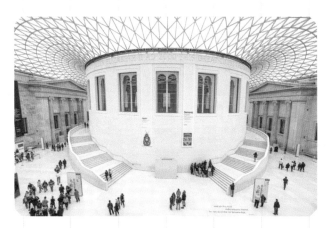

大英博物館除了館藏文物很有看頭,博物館內的大中庭也值得停下來多看看。大中庭是在 2000 年 12 月建成,位在博物館中心,內部是一個對外開放的圖書閱覽室。玻璃屋頂是由 3312 塊三角形玻璃組成,沒有兩塊玻璃是一模一樣的!搭配白色圓柱的中心建物,即使是陰雨綿綿的天氣,整個中庭仍然看起來大器又閃亮,也成了全世界遊客到此一遊一定會拍照和打卡的地點之一。

MUSEUM

09

維多利亞和艾伯特博物館
Victoria and Albert Museum

英國 United Kingdom ／倫敦

歐洲時尚潮流的代言人

維多利亞和艾伯特博物館

館，它的名字取自十九世紀鶼鰈情深的英國維多利亞女王（Queen Victoria）和她的丈夫艾伯特親王（Prince Albert），雖然是以兩人為名，但博物館裡面卻沒有太多的藏品是屬於他們兩個人的。

既然V&A博物館大部分的藏品不是來自女王和親王，那為什麼博物館要以他們為名？又為什麼博物館收藏是以工藝設計和裝飾藝術為主？這就要從一位熱血公務員和一個萬國工業博覽會說起。

維多利亞和艾伯特博物館（Victoria and Albert Museum，簡稱V&A博物館）被譽為倫敦最美的博物館，也是全球最大的工藝設計和裝飾藝術博物

炫耀我就棒的萬國工業博覽會

請帝國境內的「各國」參加；同時也用來炫耀英國工業革命後自家擁有傲視全球輝煌成就的成果發表會。

一八五一年，維多利亞女王和艾伯特親王決定在首都倫敦舉辦全球第一場世界級的博覽會——「萬國工業博覽會」，顧名思義就是展示全球最新的工業技術，以及世界各地的文化。雖然美其名是「萬國」工業博覽會，但骨子裡卻是英國利用自身作為「日不落帝國」的優勢，邀

既然是一場盛大的成果發表會，展覽會場也是要超級講究。博覽會主會場位在新潮又

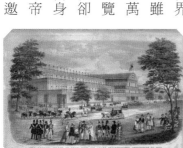

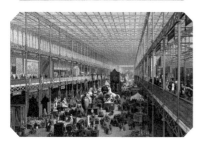

1851 年萬國工業產品博覽會在倫敦海德公園水晶宮內舉行。

巨大的「水晶宮」，水晶宮是以鋼鐵為骨架、玻璃為主要建材的建築，在陽光照射下如同鑽石般發出耀眼光芒。對於當時的人來說，用透明玻璃做房子是件非常前衛和新鮮的事，加上裡面齊聚一萬多件來自世界各地的展品——號稱是人類進步的奇蹟，像是高速汽輪船、起重機、以及來自美國的收割機等。整個活動可說是前無古人、後無來者，短短半年展期，就成功吸引了歐洲各大城市的遊客，擠滿了倫敦的街道，超過六百萬人次前來參觀，也為英國帶來了相當驚人的觀光收益。光是收入就預估淨賺了十八萬六千英鎊，相當於現今數億元台幣以上！

萬國工業博覽會順利結束了，不過也留下了大批的展品，是要運回去原屬地？還是要找地方收起來？作為博覽會重要推手之一的年輕公務員亨利・柯爾（Henry Cole）與王室貴族們共同討論後，決議用博覽會盈餘中的五千英鎊巨款，一部分用來買下這些展品；一部分買下了倫敦郊區布羅普頓地區（Brompton）的土地，準備蓋一間專門展出這些展品的博物館。這就是V&A博物館的由來，而亨利・柯爾也成為第一任館長。

以女王夫妻之名而設的博物館

起初「布羅普頓地區」讓上流階級和博物館管理階層認為這名字聽起來很俗氣，如果博物館跟著叫「布羅普頓博物館」，似乎不是很時尚，特別是博物館裡展出的是當時號稱最新潮流的工藝設計藝術品，以及萬國工業博覽會的展品，這個名稱有失地位。

於是亨利·柯爾館長提議讓地區名稱配合博物館名字作調整，並在一八五七年正式由董事會批准，將布羅普頓地區改名為南肯辛頓（South Kensington），博物館搖身一變成了名字很有貴族氣息的南肯辛頓博物館（South Kensington Museum）。

利亞女王感念博物館藏品和親王的關係，在奠基儀式上決定以她和艾伯特親王的名字將博物館改為「維多利亞和艾伯特博物館」，就這樣直到今日。

展出「成功」和「失敗」的失敗展覽

雖然博物館名稱有著維多利亞和艾伯特，但是博物館裡面屬於女王和親王的東西並不多。因為博物館起初最主要的收藏是萬國工業博覽會的各國工藝精品，加上第一任的柯爾館長

隨著藏品越來越多，博物館不斷擴建，南肯辛頓博物館也建造了氣派又宏偉的全新建築大樓作為入口，也就是我們現今看到的博物館樣貌。一八九九年，十分思念已故親王的維多希望能把V&A博物館打造成培

鶼鰈情深的英國維多利亞女王和丈夫艾伯特親王的家庭繪畫。

養設計師、製造商和消費者高品味工藝格調的教育場所，讓博物館成為英國工藝時尚的代言人，所以V&A博物館便成了專門展示和收藏當代最新裝飾藝術與工藝設計的博物館。

柯爾館長為了這個目的，甚至特別策劃了兩個展廳，一個專門展出「模範優質」的工藝設計，像是傢俱、陶瓷、紡織品、玻璃和金屬飾品等；另一個展廳則相反的專門展示「恐怖糟糕」的工藝設計，所謂的恐怖糟糕就是指裝飾過多或

過於精緻的物品，像是帶有樹葉、花朵圖案的自然主義裝飾壁紙，或是佈滿小碎花的布料。不過這些評斷標準都來自於館長自己的審美觀，像是他認為「直接模仿自然」的樹葉花朵圖案是很可怕和失敗的設

身為英國工藝時尚代言人，V&A博物館的特色藏品，包含陶瓷、金屬飾品、傢俱等，尤以陶瓷藏品的收藏位居世界前列。

計。對於柯爾館長來說，試圖和大自然競爭或與大自然比美，簡直是一種大罪。因此，他將不符合審美觀的展品缺點詳細的寫在每個恐怖糟糕物品的解說牌上，而且和他覺得設計成功的物品擺在一起展示，希望讓觀眾直接比較其中的差異。

只是這些展出的物品，姑且不論它的設計有沒有邏輯或是合理性，至少，它們都是在商業上算成功的商品，還有些仍在市面上繼續販售。因此，面對這樣形式的展覽，先不談觀眾有沒有學到「美」是什麼，反而

被這樣的展覽內容給逗樂了，不是指著「設計失敗」的物品大肆嘲笑；就是即便看完失敗的展品，想買的人還會買，完全沒有發揮到柯爾館長原本想達到的「美感」教育效果。同時，廠商對於自家產品被擺進「恐怖糟糕」區，感到非常羞愧和不滿，紛紛投訴博物館要求下架。因此，這個展覽只展出兩個禮拜就被迫結束了。

第一間有公共咖啡廳的博物館

沒放棄用博物館來教育民眾。他在萬國工業博覽會的經驗發現，觀眾在享受文化的同時，也需要照顧到他們的肚子——喝茶、喝咖啡、吃麵包及餐點，如此一來才更能把人們留在文化場所裡面更久的時間，接受藝術的薰陶。

一八六八年，他決定為博物館裡不同的觀眾提供可以休息飲食的地方，成為了全世界第一間有公共咖啡廳的博物館。他聘請了有名的設計師裝飾了三間不同的用餐空間，將天花板、牆壁和柱子等眼睛看得到

儘管如此，熱血的柯爾館長可

的地方，都用五顏六色的華麗

磁磚和閃閃發光的裝飾工藝佈

置一番。除了提供明亮舒適的

環境外，也讓用餐的人在博物

館裡的任何時刻都能沉浸在工

藝之美當中。

風情。

最受歡迎的
展品「蒂普之虎」

「蒂普之虎（Tippoo's Tiger，

或稱Tipu's Tiger）」一直是博

物館最受歡迎的展品。這件展

品來自印度，是一件玩具、也

是一台管風琴，除了工藝水準

高之外，還充滿了南方的異國

蒂普之虎為南印度的統治者

蒂普蘇丹（Tipu Sultan）所擁

有，它的造型是一隻老虎咬著

一位歐洲士兵的脖子，士兵身

博物館內不僅有用閃亮的裝置藝術點綴天花板的咖啡廳，戶外的博物館中庭也有提供參觀民眾休息的草地。

穿紅色上衣，被許多人認為就

是在畫英國軍隊。這隻老虎的

肚子可以打開，裡面的管風琴

可以彈奏；老虎身體上有個連

動機關的把手，透過轉動把

手，歐洲士兵有隻手會上下揮

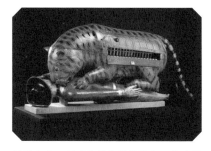

蒂普之虎。老虎非常生動的趴在一位士兵上，張大嘴巴咬住士兵。並且老虎的肚子裡還藏有一具管風琴，轉動把手機關，就會發出聲音。

動，而嘴巴也會發出尖銳的樂器聲，就像慘叫和垂死的呻吟聲；同時老虎也會發出像是吃東西一樣的呼嚕聲，看起來彷彿就像是老虎在吃士兵一樣，非常的動感逼真。

不過，蒂普之虎如此有名不單只是它的奇異造型與精緻的機形。而坐擁許多歐洲人日常所需香料、和充滿能高價出售的異國風情商品的印度，就是受異國風情故事。

十七世紀開始，英國東印度公司的武裝商隊開始到世界各地貿易。隨著大英帝國的海上勢力日益強盛，出現了用武力去害者之一。印度南部的蒂普蘇丹對英國的欺壓非常不滿，然而自己的軍事力量又打不贏英掠奪和欺壓不同地方族群的情

國，所以就製作了這件玩具洩憤。

TIPU SULTAN

蒂普是個愛虎成痴的君王，老虎頭和老虎條紋都曾出現在他軍隊的火炮和當時他發行的紙幣上，老虎就象徵了蒂普本人。因此，使用老虎來作為一個人玩具的造型，也就不太意外了。傳言蒂普過去時常玩著這個玩具玩到出神，他流傳下來最著名的一句名言是「寧願像虎一樣活兩天，也不願像羊一樣活二百年」。或許這件玩具就是蒂普對自己的一種精神慰藉吧。南印度最後在一七九九年被英國的軍隊圍攻，蒂普被殺，英軍掠奪了皇宮裡的一切，包含了這件玩具，並把它運回倫敦展出，然後輾轉進到了V&A博物館。

南印度的統治者蒂普蘇丹，在英國軍隊強大武力下，就連自己的兒子也成為對方俘虜。

倫敦時尚代言人

維多利亞和艾伯特博物館因為首任館長柯爾的努力和審美觀，影響了日後博物館的收藏方向。只要是與工藝設計及裝飾藝術有關的，像是攝影藝

V&A 博物館和法國知名服裝設計品牌 Christian Dior 合作策展，展覽內展出品牌歷年來的知名訂製服。

術、素描、時裝、傢俱、珠寶、金屬飾品、雕塑和紡織品等，都是V&A博物館的重點收藏和展出的類型。甚至也和世界知名的時裝品牌合作策展，讓時尚走秀也能進入博物館。下次有機會來到英國倫敦，也別忘了到V&A博物館，享受不輸給巴黎、義大利的現代時髦氛圍。

10

史密森尼學會
Smithsonian Institution

美國 The United States ／華盛頓哥倫比亞特區

史密森尼學會

博物館界的超偶團體

說到博物館界的國際巨星，可以說非史密森尼學會莫屬了！就算你沒聽過、沒去過，也一定有看過它，它是許多熱門電影的取景勝地，不管是讓人捧腹大笑的《博物館驚魂夜》，還是熱血沸騰的《神力女超人》，甚至是帥氣度破表的《變形金剛》，都曾在史密森尼學會的博物館裡拍攝。

不過，史密森尼學會可不只有這樣，這位國際巨星的成立歷史就像一部電影，充滿了曲折離奇的故事，美國還曾一度把蓋它的錢賠光。而這一切，就要從一份充滿豪門糾葛的遺囑開始說起。

144

WEB
http://www.si.edu

POINT!
史密森尼學會包含：展出各種實體飛行器的國家航太和太空博物館，擁有世界最大的自然歷史收藏品的國家自然史博物館。在參訪這些博物館與美術館時，也別忘了尋找電影裡的場景身影。

神祕的英國億萬富豪史密森

在講遺囑背後的豪門祕辛之前，先來算一下史密森的遺產有多少，能讓他誇下海口說要把錢捐給一個國家。這筆遺產的總額大約是五十萬美元，單看這個數字你可能沒有概念，但一八六五年刺殺美國總統林肯的主嫌也才懸賞五萬美元，這筆金額足足是他的十倍。如果換算成今天的幣值，大約是九百六十萬美金。這麼大筆的遺產居然要送給一輩子從來沒去過的國家。到底為什麼史密森會做出那麼大膽瘋狂的決定呢？這就跟他的成長有關了。

還記得有位怪怪英國人史密森一怒之下把遺產捐給美國成立博物館嗎？其實他在遺囑裡是要把自己龐大的遺產留給姪子，但是寫下了一條後世百思不得其解的但書：

如果我的姪子死後沒有子嗣來繼承，我將捐出我全部的財產……給美利堅合眾國，在華盛頓建立一所名為史密森且旨在增進和傳播人類知識的學會。

有著「美國夢」的英國人

史密森的原名為詹姆斯·梅西，雖然他的父母都是赫赫有名、地位尊貴的王室貴族，但因為是私生子，所以他不能像正常的小孩一樣從父姓，只能跟隨母姓叫作「梅西」。他的童年都跟著母親獨自在法國生活，一直到九歲才回到英國，這讓他非常耿耿於懷。

長大後的史密森從名校牛津大學畢業，二十二歲就入選為英國科學界龍頭皇家學會的會員；但是由於私生子的身分，他即便再有成就，還是常常受到貴族酸民的言語攻擊，這也讓他選擇離開英國，到歐洲各地旅行。

法國大革命期間，史密森剛好在法國，一時「自由、平等、博愛」的口號人人朗朗上口，讓飽受英國貴族歧視排擠的他感動不已，非常支持和稱讚。

只是，沒想到後來偏激的革命人士竟然將他崇拜、被尊成為「近代化學之父」的化學家安東萬·拉瓦節（Antoine-Laurent de Lavoisier）送上斷頭台；他自己甚至在拿破崙戰爭期間被俘虜成為階下囚，雖然後來被

身穿牛津大學校服的史密森（上圖）。並且身為皇家學會一員，對於礦石研究頗深，菱鋅礦石（下圖）甚至以他為名。

順利救回英國，卻也讓他對法國的好感度大幅降低。

不過，或許是因為這樣，史密森選擇將自己的理想轉而寄託在許多政治人物是科學家出身、主張「人人生而平等」的新生國家——美國。因為只有在追求「平等」的烏托邦理想中，無法決定自己出身的史密森才能真正抬頭挺胸的活著，不會被世襲的貴族們瞧不起。

一八○○年，史密森的母親過世並且將大筆的遺產留給了身為長子的他，叮嚀他要支持同為長子的他，叮嚀他要支持同

父異母，正好隨著英國軍隊出征的弟弟。當時，英國與美國才剛打完獨立戰爭不久，心裡偏向美國的史密森並不喜歡英國軍隊，加上這位同父異母的弟弟，還是馳騁於美國沙場上的知名英國軍事將領，這讓他心裡很不是滋味。

於是，在母親過世不到一個月內，他就把自己的姓氏從「梅西」改成了生父家族成為貴族前的平民姓氏「史密森」。他曾對娶了貴族小姐而繼承高級姓氏「珀西」與「諾森伯蘭公爵」稱號的生父說：

當諾森伯蘭和珀西家族這些貴族姓氏及頭銜被世人遺忘以後，我的名字仍會活在人們的記憶中。

字裡行間聽起來有種自立門戶與較勁的意味，但從上述這些恩怨情仇，也就不難理解為什麼史密森會這麼說；以及身為英國人的他，為什麼會反骨的在遺囑中寫出要將遺產捐贈給美國了。

世仇之間的
遺產爭奪戰

一八二九年史密森去世後，他的遺囑被刊登在《泰晤士報》，意外被一位美國的編輯看到，轉載到美國的報紙上，雖然有時候史密森的姪子也才二十歲出頭，大家覺得這份遺囑應該不太可能成真。

沒想到，六年後，沒有後代的史密森姪子不知道什麼原因過世了，美國政府很快就收到了來自英國法院的繼承通知。只

是，英國王室一聽到自己國家裡，居然有人要平白無故的把錢送給背叛英國而獨立的美國，生氣都來不及了，怎麼還能讓這件事情發生呢！於是馬上就派出了強大的律師團向法院提出訴訟，要求把錢留在英國。

與此同時，美國政府對於這筆天上掉下來的錢，還半信半疑，特別是這筆錢還是來自仇敵英國。許多人認為接受就是一種屈辱，說不定還會威脅到國家安全，懷疑是不是有詐或是一場鴻門宴，為此美國國會

還辦了一場激烈的辯論會。但畢竟英國這筆遺產金額龐大，加上仇敵英國這麼想，就算自己不要，也不能白白讓出去，於是開啟了英國與美國的史密森遺產爭奪戰。官司一打就是兩年，最後英國法院判定美國勝訴。一八三八年美國外交官親自護送十一箱史密森遺產的金幣和個人遺物回到美國，交給了專門的機構負責保管。

多災多難的
史密森尼學會

本以為錢到了美國，史密森的

遺願就可以順利完成。但是史密森遺囑寫的實在是太模糊了，要成立一個「學會」就算了，「增進和傳播人類知識」到底是什麼意思？美國國會一討論就是八年。建一所大學、蓋一間天文台、科學研究實驗室、博物館、圖書館等都曾有人提議過，甚至還有人建議不然拿來研究改進養羊、養馬或是養蠶寶寶的方法。

畢竟史密森也死了，總不能把他從墳墓裡請出來問清楚，正當討論看似遙遙無期時，財政部長伍德伯里（Levi

Woodbury）說，不然先把錢用來投資買債券，一邊生利息賺利償還了這些錢，才讓史密森的遺產得以復原。

終於，一八四六年美國立法成立史密森尼學會，大家有了初步的共識——其實就是折衷方案，決定蓋一棟什麼都有的多功能建築，既有能展示史密森生平研究、書信和收藏的博物館、還也有放置其書籍的圖書館、還有教授自然科學的實驗室和演講廳等空間，奠定了史密森尼學會發展科學、藝術和歷史領域的基礎。第一棟史密森尼學會大樓在一八五五年完工，以英國古老的

錢、一邊慢慢想怎麼處理，大家覺得這點子很不錯都同意了。

在歷經了一連串的吵吵鬧鬧後，求國會集體反省，並且連本帶

結果投資失敗，史密森的遺產全部血本無歸，當時的前總統亞當斯（John Quincy Adams）與時任總統傑克森（Andrew Jackson）是出了名的水火不容，卸任後當上參議員的亞當斯，一看到傑克森的團隊有人出包，馬上重砲批評傑克森怎麼可以糟蹋「高尚的捐贈」。被自己討厭的人抓到小辮子的傑克森總統這下火大了，立刻要

大學及濃厚的學術氛圍為靈感，設計出了現在位於華盛頓的「古堡」建築。

● 超級博物館聯合體

為了感念史密森對美國的慷慨，一九〇四年史密森的遺體從義大利被護送到了美國，展示在史密森尼學會大樓下專門的禮堂中，直到今天任何人都能在此瞻仰長眠的史密森。

說完了史密森尼學會的歷史，所以它只是因為背後的故事有如電影情節而讓它很傳奇嗎？那可不。如今，史密森尼學會是個擁有二十一間博物館、二十一間圖書館、九間研究中心以及一間動物園的超級博物館聯合體，包含知名的美國國家航空和太空博物館（National Air and Space

可惜的是，這座城堡才竣工十年，一八六五年古堡的上層就因為一場可怕的火災，導致史密森的日記、書信手稿和遺物在一夕間全部化為了烏有，而他為何要把遺產送給美國的確切原因和想法也就隨著灰燼消失在歷史中。

慨，一九〇四年史密森的遺體 Museum）、國家自然史博物館（National Museum of Natural History）、國家歷史博物館（National Museum of American History）等，都是它的一部分，每年吸引超過三千萬來自世界各地的人們前來一親芳澤。

最厲害的是它還擁有超過一億五千萬件的收藏品，除了大量的自然標本外，還有各種厲害又奇怪的收藏，像是愛迪生發明的第一個燈泡、人類首次登陸月球的阿波羅十一號、美國開國前十四任總統的頭

髮、史奴比的午餐盒，以及電影《星際大戰》中的Ｘ翼戰機等。藏品總量可說世界第一！

雖然史密森尼學會歷經了許多風雨才成就了今天的世界第一，不過，創立人史密森如果還活著的話，一定會很驕傲的看到他的名字確實活在人們的記憶中！

國家航空和太空博物館不僅展出各種原尺寸的實體飛機（上圖），包含二次大戰裡在廣島投下原子彈的 B-29 轟炸機，能夠以兩倍音速巡航的協和號超音速客機，甚至連首次登陸月球的阿波羅十一號指揮艙（下圖）和發現者號太空梭都有展示。

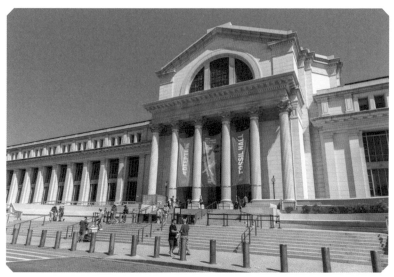

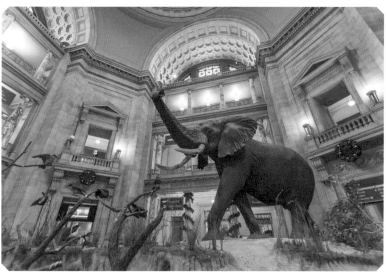

國家自然史博物館有著全世界最多的自然歷史類館藏，約有 1.46 億件。當中的生物標本收藏更是傲視其他博物館，在植物標本館就有 3 千萬件昆蟲標本、450 萬件植物標本，以及 7 百萬件魚類標本罐。博物館每年還借出 350 萬件標本，供其他單位研究使用。

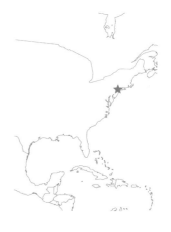

MUSEUM 11

大都會藝術博物館
Metropolitan Museum of Art

美國 The United States／紐約

大都會藝術博物館

最有生意頭腦的藝術殿堂

看了這麼多世界有名的博物館，不曉得你有沒有發現博物館不是由國王或政府建造，用來顯示國威（掠奪強盜的能力）和教化人民（不準你們太笨）；不然就是來自於古老王室貴族的富可敵國收藏，用來展現自己至高的權勢。這樣是不是沒有權、沒有錢的國家就只能離博物館越來越遠呢？

不過，有一個年輕國家非常不一樣，它的第一間博物館反而是由商人和律師等民間人士發起的；更特別的是，整間博物館的建造過程還是經過仔細的商業成本計算才成立。它是誰？就是與法國羅浮宮、英國大英博物館、俄羅斯隱士盧博物館並稱世界四大博物館之一的「美國大都會藝術博物

博物館小情報！

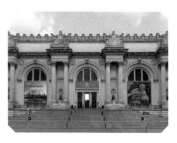

WEB
https://www.metmuseum.org/

POINT!
鎮館之寶：埃及免費贈送的丹鐸神廟，以及超可愛的非官方吉祥物河馬威廉，還能享受第五大道帶來的時尚氛圍。

館（Metropolitan Museum of Art）」。

歐洲有的，我們美國也要有！

十九世紀下半葉，歐洲各地的博物館如雨後春筍般出現，轉眼成了歐洲人生活中習以為常的休閒去處。一八六六年七月四日，一群在法國巴黎的美國青年正在慶祝美國獨立紀念日；他們聊著聊著，越來越有感自己走遍了歐洲各大強國，發現每個國家都有屬於自己歷史文化的博物館，但是自己的

國家──美國，卻連一間博物館都沒有！

正當大家對此感慨萬分的時候，一位名叫約翰·傑伊（John Jay）的青年律師便提議，美國應該要跟法國有羅浮宮一樣，要建立一座屬於美國的藝術博物館！這個提議馬上就獲得了在座的商人、藝術家、銀行家等支持。這位發起倡議的年輕律師決定在返國後立刻著手這項史無前例的計畫。

不過，要從無到有成立一間藝術博物館，完全不是一件容易

的事。首先遇到的問題就是館藏從哪裡來？美國相比歐洲各國還是個年輕小伙子，不僅沒有殖民地搜刮回來的戰利品，也沒有國王貴族留下的宏偉收藏。而且，博物館要蓋在哪裡？哪來的錢？這三大問題在一無所有、什麼都不懂，又沒有美國政府支持的狀況下，創館的開始可說困難重重。

精打細算而生的博物館

令人慶幸的是，這些困難絲毫沒有讓這群博物館發起人就此放棄，他們決定把博物館當作創業開公司一樣，用務實的方式、仔細計算成本、規劃設計博物館建築、尋求顧問專家的意見、商談收購土地細節、籌備館藏內容等，再到處利用人脈關係，終於成功募集到建館資金。就這樣，大都會藝術博物館於一八七二年正式開館，並且由紐約市政府和私人組成的董事會共同管理營運。

雖然現在博物館位在紐約市中心的黃金地段——第五大道，彷彿一開始博物館的選址很有遠見。但事實上，最初博物館

1872 年 2 月 20 日，大都會藝術博物館正式在第五大道開幕。

很難想像充滿高樓大廈以及時尚精品店的紐約第五大道，在博物館還未建好時只是一大片農田。

周圍環繞的可是一大片農田，看起來就像一座佇立在偏僻蠻荒之地的鍍金豪華觀光農舍。

可是一筆比擬蓋博物館的巨大開銷。更不用說在博物館成立之前，光是一幅大師級的藝術作品還是如同天價一樣昂貴，總不能一間藝術博物館只展示一件大師作品吧。

就連當時美國作家伊迪絲·華頓（Edith Wharton）在她的名著《純真年代》中就曾形容「大都會藝術博物館在孤寂中腐朽」，只能感慨：「好吧……總有一天，它會成為一座偉大的博物館。」

來自富豪們捐贈的館藏

克服了萬事起頭難，大都會藝術博物館有了實體的建築物，

但面對空蕩蕩的大展間，如果想用藝術品來裝滿博物館，那一八七〇年在土耳其南部出土的羅馬石棺，這份作為送給美國的禮物，輾轉透過這群美國的禮物，輾轉透過這群之前，光是一幅大師級的藝術有為青年的人脈來到了博物館。此外，首任館長約翰斯頓（John Taylor Johnston），是鐵路公司的總裁，同時也是藝術收藏家，聯手兩位出版商及藝術家創館元老，慷慨捐出自家收藏後，再讓博物館多加了一百七十四幅來自歐洲的畫作，此後館藏拓展速度越來越快，填滿了空蕩蕩的展廳。

幸好，這群號召成立博物館的美國政商名流非常團結，他們不僅無私捐出自己的私人收藏，也靠著人脈與政商關係號招其他人加入捐贈的行列，讓大都會藝術博物館終於在一八七〇年代開始有了屬於自己的館藏。第一件館藏就是

要出名，就要有大師級名畫

不過，大都會藝術博物館真正擠身成為世界最強藝術博物館的行列，則是要等到二十世紀。正因為博物館從創始者到管理階級都是政商名流，不僅不缺經費、也有銳利的商業經營眼光，當中把博物館推向世界的關鍵人物，就是二十世紀打造出全球金融帝國的銀行巨頭摩根（John Pierpont Morgan Sr）。

摩根在擔任博物館董事會主席

時，非常清楚要讓博物館變得赫赫有名，就要有世界級大師的藝術傑作坐鎮，就像是一間成功的商業公司都有別人無法匹敵的競爭優勢。可是博物館那時的收藏實在是太平凡無奇了，但歐洲大師級的作品又供不應求，所以摩根首先想到要找個精明有眼光的策展人負責收購名畫；同時，考量名畫數量有限，博物館也要收藏其他種類的藝術品。

因此，博物館除了大量收購像是印象派大師雷諾瓦（Pierre-Auguste Renoir）、法蘭德斯

在歷任博物館館長與董事精心操盤下，館藏也展現出博物館的風格。印象派大師雷諾瓦油畫作品《河邊草地上》（左圖）。中世紀騎士盔甲（上圖）。

畫派三巨頭之一的老布勒哲爾（Pieter Brueghel the Elder）等知名畫作；也成立了武器和盔甲、古埃及藝術、裝飾藝術等部門。這些成功的操盤讓年輕的大都會藝術博物館躍上國際知名展館的舞台，摩根也成為了館史上偉大的贊助者之一。

自此之後，大都會藝術博物館在歷屆館長和董事會成員的努力下，藏品越來越多，不斷拓展展示空間、收藏分類，到現在已有高達十九個收藏部門，包含：武器盔甲、油畫雕塑、裝飾藝術等。收藏品甚至涵蓋非洲、大洋洲、美洲、亞洲、古埃及等各大洲與古文明。

免費的鎮館之寶和最受歡迎的非官方吉祥物

現今大都會藝術博物館的藏品質量已經不可同日而語，藏有許多精品及傑作，像是：梵谷（Van Gogh）的《自畫像》、葛飾北齋的《神奈川沖浪裏》、稀有的貝寧帝國象牙面具等。其中最為人所知的是鎮館之寶「丹鐸神廟」和最受歡迎的非官

右圖／非洲西部古國，非洲黑人文明發源地之一的貝寧帝國象牙面具。
下圖／日本浮世繪大師葛飾北齋的版畫作品《神奈川沖浪裏》。

方吉祥物「河馬威廉」。

到大都會藝術博物館參觀的人，都會很驚訝訪博物館裡竟然有一座非常完整的埃及神廟。

神廟的牆內佈滿了彩繪及文字，就連神廟外觀的刻紋及浮雕都保留的很完整，難道這座神廟也是買來的嗎？事實上，這座神廟可是埃及人免費贈送的！怎麼有這麼好康的事呢？

原來在一九六〇年代，埃及政府規劃要在尼羅河上興建亞斯文高壩，使得許多古蹟文物有被淹沒的風險，這時候美國出了很多錢幫忙搬遷了部分的古

蹟。不過，坐擁龐大古文明文化資產的埃及政府，實在是沒有多餘的財力可以搶救所有可能被水淹沒的古蹟，正打算放棄這座大約有兩千年歷史的小神廟。

神廟「丹鐸神廟」時，埃及政府對美國說：「如果你們有辦法把這座神廟帶走的話，那就送給你們吧！」

聽到這句話的美國政府非常高興，只要支付運費就可以把珍貴的古文明神廟帶回家，這麼划算的交易何樂而不為呢。美國便開始著手拆遷工作，將神廟分批運回國，來到了大都會

藝術博物館。為求慎重，博物館特別設計了陳展環境，光線打在神廟和水面上，彷彿就像神廟佇立在尼羅河岸旁，也成了博物館內拍照打卡的景點。

當然不是所有受歡迎的館藏都是以巨大壯觀著稱，博物館還有個擁有超人氣的小文物「河馬威廉」。擁有藍綠色外觀、圓滾滾的古埃及河馬雕塑，身上畫著荷花與線條，象徵埃及的自然環境與重生。由於它鮮豔飽和的顏色和胖嘟嘟的可愛模樣，也讓它聲名大噪，被稱呼為「非官方」的吉祥物。

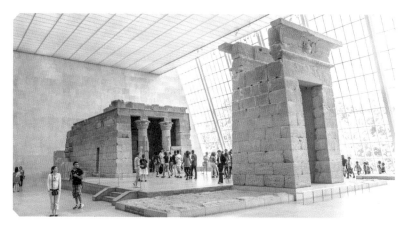

藝術家筆下丹鐸神廟位於原址時的樣貌，佇立於尼羅河畔。

博物館為丹鐸神廟特別設計的展覽空間，利用特殊的光線照射與人工水池，重現神廟佇立在尼羅河岸旁的樣貌。

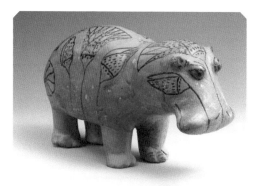

擁有藍綠色外觀、圓滾滾的古埃及河馬雕塑，可愛模樣被稱呼為博物館「非官方」的吉祥物。「威廉」則是來自於民眾參觀的暱稱小名。

時尚達人的聖地

大都會藝術博物館不只因為館藏吸引人，最特別的是，還擁有一年一度讓全球名人競相參加、爭奇鬥豔的時尚慈善晚會「Met Gala」。

前面提到，大都會藝術博物館是採商業經營的模式，所以大部分的收入是需要自己負責的。當然各個部門也就無所不用其極的想辦法賺錢。大都會藝術博物館轄下的服裝研究部門就為了籌備資金，從一九四八年起，每年五月都會舉辦一場名為 Met Gala 的募款晚宴。這場時尚盛會每年訂定一個主題，專門開放頂級上流人士參加。除了名額有限之外，入場門票也非常高昂，光是二○二一年的一張門票就要三萬五千美元；而現場的聚會桌席更是從二十萬美元到三十萬美元不等！

儘管如此，仍讓許多名人趨之若鶩，座上嘉賓可說是星光熠熠，不外乎是好萊塢巨星、時尚精品品牌的藝術總監、總統夫人、知名歌手等，各個都是紅毯上的鎂光燈焦點。出席的人也都會穿上與年度主題有關的浮誇華美服飾，整個盛會被譽為「時尚圈的奧斯卡」。不僅讓大都會藝術博物館在每年這個時候備受全球媒體矚目，也為服裝研究部門帶來了相當可觀的募款收入。

現在，大都會藝術博物館是藝術的中心，也是美國時尚的代表，更是第五大道上的重量級存在。館內藏品超過兩百萬件，佔地超過二十公頃，比起原本一八七○年代農地上的豪華觀光農舍整整大上了二十倍。從開館至今，短短的

一百五十年間，搖身一變成為全球最受歡迎的藝文機構之一，它的歷史就如同許多創業傳奇一樣精彩曲折，卻又激勵人心，而且未來仍有更多值得我們期待的故事。

2015 年 Met Gala 的主題為「中國・鏡花水月」。當中展示的許多訂製服，是來自於眾多設計師對於中國文化的想像。

MUSEUM

12

墨西哥城國立
人類學博物館
National Museum of Anthropology
墨西哥 Mexico ／ 墨西哥城

國立人類學博物館

收藏末日預言的博物館

鎮館之寶一樣，曾把全世界嚇個半死，讓眾人以為世界末日降臨！

如果有這樣鎮館之寶——還是說末日武器，應該是要放在國防部或是地下堡壘祕密保存才對啊！怎麼會放在博物館讓人參觀呢？其實這個寶物和墨西哥所背負的沉重歷史和博物館成立宗旨有關。

走了那麼多國家的博物館，看了各式各樣的人氣藏品，倒還沒有一件能夠像墨西哥城國立人類學博物館（National Museum of Anthropology）的

博物館的所在地——墨西哥城，是墨西哥最大的城市，也是西半球最古老的城市，眾多美洲文明的發源地。這座歷史

博物館小情報！

WEB
https://www.mna.inah.gob.mx/

POINT!
參觀差點引發世界末日、只吃活心臟的「末日之石」，以及印加、瑪雅、阿茲特克等三大古文明文物。

墨西哥第一間博物館的誕生

墨西哥有這麼豐富多元的文化和古文明，而且還很神祕，當

悠久的城市曾孕育出瑪雅、托爾特克和阿茲特克等偉大的古文明國度，其中阿茲特克文明更發展出了前哥倫布時代北美洲最大的國家「阿茲特克帝國」，被認為是十四到十六世紀時世界上前三大的城市。一直到現在，整個墨西哥都能可以看到許多中美洲文明的遺跡。

畫中呈現墨西哥城曾是阿茲特克帝國的首都特諾奇蒂特蘭（Tenochtitlan）原址模樣，然而在西班牙人來時，把城市夷為平地，並且填湖造陸，建造出現代墨西哥城的雛型。

然就少不了要有一座博物館負責保存和展示。墨西哥城國立人類學博物館是目前拉丁美洲最大、最知名的博物館，收藏了世界上最多的古代墨西哥藝術品和考古人種學藏品，是任何想要認識美洲古文明的人都一定會走訪的地方。

而博物館的起源，正與來自阿茲特克文化的鎮館之寶「太陽曆法石」發現有關。太陽曆法石源自十六世紀的阿茲特克帝國，普遍認為是在一五○二年到一五二○年間所製作；曆法石是一個巨大的圓盤狀石雕，

直徑超過三百五十公分，重量高達二十二公噸。據說過去信奉天主教的西班牙人在進攻阿茲特克帝國首都時（也就是現今墨西哥城的區域），到處破壞看起來不是天主教的東西，這讓正在祭拜這顆石頭的當地人嚇壞了，情急之下便就地掩埋了它。沒想到這一埋，就是兩百多年。直到一七九○年左右，因為墨西哥城主教座堂進行修復工程開挖土地，才讓太陽曆法石又重現在世人眼前，了！因此，為了安撫墨西哥人，當時的外國國王馬西米連諾一世（Maximiliano I）在拿

一八五○年代後期，一直妄想把法蘭西第二帝國領土擴展到國外的皇帝拿破崙三世，看到了因為內戰陷入混亂的墨西哥有機可趁，於是很快的派出法軍佔領墨西哥首都，還找了自己認識的奧地利歐洲貴族作為墨西哥的新皇帝和皇后。

只是，找了外國人來當墨西哥的國王，怎麼想都很奇怪，也不難想像當地人會激烈的反抗破崙三世的援助下，便指定了

墨西哥城的一棟建築作為國家博物館，用來保存墨西哥的文物，表達自己雖然是外國人的國王，但還是十分重視與熱愛墨西哥文化。就這樣，墨西哥有了第一間博物館，而放在教堂外風吹日晒雨淋、代表墨西哥原生文化之一的太陽曆法石，也就順理成章成為第一個放進博物館的寶貝，一躍成為鎮館之寶。

隨著墨西哥進行了許多考古挖掘，不斷出土的考古文物大大增加了博物館的藏品數量，也讓博物館很快面對了庫房空間

不夠的情形。儘管政府部門找了一個古城堡要當做新的博物館；不過，時間一久，還是出現了空間不足、設備老舊等種種問題；需要建造更新、更大、更好的建築來保護和展示珍貴文物的聲音開始出現。

一九五九年，墨西哥政府決定要蓋一座全新的國家博物館。

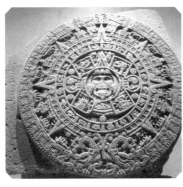

藝術家 1851 年繪製的圖畫中顯示了當時放置在教堂西側的太陽曆法石（上圖）。太陽曆法石被放置在教堂西側牆上（★指示處）。後來曆法石則是好好的放置在新博物館中保存展示（下圖）。

我們要墨西哥，不要哥倫布!

新博物館建築的工程浩浩蕩蕩的展開了，舊博物館也著手文物的搬家工程，終於在一九六四年九月十七日，墨西哥城國立人類學博物館正式開幕。現場冠蓋雲集，當時的總統也盛裝出席，這是墨西哥第一間由國家專門建造的博物館，用來特別紀念哥倫布時代「前」的墨西哥原住民和古老文明。

為什麼要專門紀念哥倫布到來前的墨西哥呢？這是因為哥倫布帶給墨西哥慘痛的回憶。一四九二年時，義大利航海家哥倫布在西班牙王室的資助下，順利橫跨大西洋，發現美洲大陸。當他和西班牙軍隊抵達位於美洲的墨西哥後，便肆無忌憚的在當地燒殺擄掠，不僅殘忍奴役當地人，還強奪所有可以帶回歐洲的東西──也包括人。最終結果就是讓阿茲特克帝國就此滅亡，深深改變了後來三百多年墨西哥的文化與人口，像是西班牙語強勢取代了印地安原住民的母語，西班牙天主教取代了原本的宗教信仰。因此，這座博物館就是希望能夠好好紀念和緬懷在哥倫布到來前，那些曾盛極一

當哥倫布（左圖）率領的船隊抵達墨西哥時，就如同死神帶來的惡意，西班牙軍隊殘害原住民，並且開啟墨西哥的殖民歷史（上圖）。

168

時、屬於原本墨西哥的輝煌過去。

要是來到博物館參觀的人，都能馬上目睹。

只吃活心臟的「末日之石」

墨西哥城國立人類學博物館至今大約收藏了六十萬件古老的墨西哥藏品，從藝術品、人類學、民族學到考古學等應有盡有，時間橫跨西元前到西元後，展出包含了目前最古老的奧爾梅克文明，以及並稱中南美三大帝國的印加文明、瑪雅文明、阿茲特克文明。而鎮館之寶，當然就是歷史悠久、被認為是最具墨西哥文化特色的太陽曆法石了！它被放置在博物館進館後最顯眼的位置，只

不過這顆太陽曆法石鼎鼎大名的原因，不只是因為來自古老的阿茲提克文明，還有它用新鮮人血和活人心臟的特殊祭祀儀式，據說放流的血越多，神靈就越開心。

事實上，這顆太陽曆法石記載的是墨西哥還沒有被西班牙征服以前，當地人所使用的曆

法，也就是阿茲特克文化用來推算日月星辰運行，訂定歲時節令的方法。曆法石中間的臉刻畫的是阿茲特克神話中的太陽神「托納蒂赫（Tonatiuh）」，

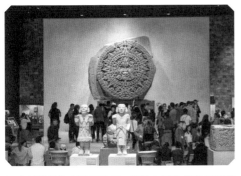

巨大且壯觀的太陽曆法石，就放在博物館裡最顯眼的位置。

子後結束。也就是說太陽曆法一個太陽重建，例如：依據曆子後結束。也就是說太陽曆法界，而且所有的人類都變成猴世界被洪水淹沒，而且所有的人類都變成魚後結束；「風太陽」最後在颶風摧毀了整個世陽」最後在颶風摧毀了整個世太陽最後都會因為世界及人類的毀滅而告終，然後接續在下一個太陽重建，例如：依據曆法記載，「水太陽」最後在整個世界一共有五個太陽，每一個的狀態，分別為美洲豹、水、世界一共有五個太陽，每一個風和火。因為阿茲特克人認為個太陽（也就是世界）最後結束著四個方格，代表了過去的四個太陽（也就是世界）最後結束「太陽石」。太陽神的周圍圍繞也因為如此，這顆石頭被稱為「太陽石」。太陽神的周圍圍繞陽的階段。

人類都變成猴子後結束。也就是說太陽曆法最後在颶風摧毀了整個世界，而且所有的人類都變成猴子後結束。也就是說太陽曆法為取悅太陽神的重要祭祀儀式。殊的祭祀刀從戰俘或是罪犯的胸膛取出活生生的心臟，來作祀刀，代表了阿茲特克人用特殊的祭祀刀從戰俘或是罪犯的的心臟，舌頭則是一把石頭祭間神靈每個爪子都握著一顆人的心臟，舌頭則是一把石頭祭石中間的太陽神看出端倪，中間神靈每個爪子都握著一顆人定時的活人獻祭。可以從曆法了一種特殊的血腥儀式：透過處的第五個太陽滅亡，發展出了一種特殊的血腥儀式：透過阿茲特克人為了不要讓自己身處的第五個太陽滅亡，發展出

太陽曆法石的典故雖然現在的我們聽起來好像有點獵奇血腥，不過對於當時的阿茲特克人來說，任何金銀財寶都比不上鮮血，他們相信只要透過新鮮的人血和活人的心臟，就可以提供太陽神維持每日太陽運行的能量，讓世界免於滅亡的危險。當然這項習俗也在太陽曆法石被掩埋，以及阿茲提克帝國滅亡後就消失了。

● 二○一二世界末日

因為太陽曆法石驚悚的描繪了前四個太陽終結的情形，所以

阿茲特克文化中用來盛放人類心臟祭品的鷹型雕塑。現存於國立人類學博物館中。

阿茲特克人為了取悅太陽神托納蒂赫（左圖），維持太陽運行，而發展出活人獻祭的儀式。而太陽曆法石中間的人臉就是托納蒂赫（右圖），左右爪子各握著一顆人的心臟，舌頭則是一把石頭祭祀刀。

隨著它陳列在博物館裡讓大家欣賞，一些人也開始擔心第五個太陽究竟什麼時候會滅亡，甚至在二〇一二年一度出現了讓全球陷入世界末日恐慌的「末日事件」。

「末日事件」起因於阿茲特克曆法，阿茲特克的曆法承襲了古瑪雅人，瑪雅文化也有一套類似的紀年法，一個月有二十天，一年有二百六十天；同時還有另一種類似我們農民曆的曆法，只是一年有十八個月，每年在年末要再加上不能工作也不能洗澡的五天，合計

三百六十五天。這兩種曆法像是國曆和農曆一樣，每五十二年會有一天遇到相同的年節，這時就會從頭開始記錄，被視為一個循環。

但是，如果記事的時間超過五十二年該怎麼辦？於是古瑪雅人又發明了一個計算方式非常複雜的長紀曆，按照估算他們認為歷史最長是五千一百二十五年。加上瑪雅人認為歷史的起點大約是在西元前三千一百一十三年，因此，再加上五千一百二十五年，推測歷史的盡頭是西元二〇

一二年十二月二十一日。

於是，許多人開始將這個時間與太陽曆法石中第五個太陽滅亡的時間聯想在一起，也就出現了許多世紀災難預言，以及誇張的「二〇一二世界末日說」啦！以至於在二〇一二年十二月二十一日當天，不少記者和民眾還親自走訪中美洲的瑪雅和阿茲特克古文明遺跡，設立倒數時鐘，紛紛想見證轟動全世界「世界末日」到底是什麼樣子。

相，其實也就是二〇一二年只不過是古瑪雅人所能理解的「最長的時間」罷了。想當然，二〇一二年十二月二十一日倒數完後什麼事都沒有發生，一如往常的過了一天。許多危言聳聽的末日言論和轟轟烈烈的遊行派對，默默成了一場世界

不過，「世界末日」時間的真

2012 年 12 月 21 日當天，民眾湧入墨西哥的古瑪雅文化遺址卡斯蒂略金字塔，試圖見證世界末日。

級的鬧劇。這卻也意外的為墨西哥城國立人類學博物館帶來大批朝聖的遊客，讓鎮館之寶太陽曆法石在全球聲名遠播，同時，光是「世界末日」當天就有五萬人湧入了墨西哥考古遺址，見證非常「平常」的一刻！

當然墨西哥城國立人類學博物館裡面還有許多重量級、數千數百年歷史的文物，例如：保存非常完整的瑪雅文化古墓葬「帕倫克（Palenque）王墓」，包含了大量珍貴的玉器，以及用兩百塊玉片鑲嵌成的翡翠面具；還有可追溯至西元前一二〇〇年，目前已知最古老的美洲文明「奧爾梅克文明（Olmec）」的巨石頭像等。參觀墨西哥城國立人類學博物館就像走進一座時空隧道，讓我們看到與熟悉的歐洲、亞洲不同的文化風景，原來在世界遙遠的另一端還有這麼精彩神秘的美洲古文明等著我們去一探究竟！

墨西哥城國立人類學博物館可說是美洲古文明的縮影，收藏著許多重量級、數千數百年歷史的文物（右下），像是奧爾梅克文明的巨石頭像（左上）、瑪雅文化帕倫克王墓中出土的翡翠面具（左下）。

MUSEUM
13

澳洲博物館
Australian Museum

澳洲 Australia ／ 雪梨

澳洲博物館

從罪犯當館長到世界頂尖的自然史博物館

博物館環球世界之旅終於來到最後一站，來探訪一間博物館裡最勵志、最刻苦，甚至沒資源到需要罪犯幫忙管理的博物館。就是位於南半球的澳物館。

洲，是澳洲歷史最悠久，也是世界上第五古老的自然史博物館——澳洲博物館（Australian Museum）。

澳洲博物館是澳洲第一間公共博物館，十九世紀初在雪梨成立，一百九十多年來專注在保存和研究澳洲自然科學與原住民文化，收藏了超過兩千一百萬件的藏品，包含化石、隕石、寶石，還有許多珍貴的動植物標本。博物館的自然科學貢獻在國際社會可是具有舉足輕重的影響力。

從試煉、磨難開始的奇幻之旅

不過，看起來那～麼厲害的博物館，過去曾經是讓人聞風喪膽的罪犯管理，而且一聽要到這裡工作還會嚇得逃之夭夭的博物館，一起來揭開澳洲博物館背後神祕的黑歷史！

英國的殖民地。美其名是英國的殖民地，但事實上，英國把澳洲作為犯人的流放地，從罪行較輕的小偷到嚴重的連續殺人犯，通通都被送到澳洲，就像是一座大型的海上監獄。只是，這還不是最糟的情況，當時澳洲可說是化外之地，沒有建設開發、一片荒煙蔓草，還極度缺乏糧食，在缺食物又缺物資的情形下，一不小心就會先餓死在異鄉。

澳洲博物館一八二七年在雪梨成立，在那個年代澳洲並非是我們想像中充滿旅遊景點、大家都想去的國家。澳洲其實直到十七世紀的大航海時代才被歐洲人發現，十八世紀末成為

然而，澳洲的自然生態和動植物卻意外的吸引人，許多流放到這裡的犯人和英國管理人員

1770 年英國庫克船長（下圖）登陸澳洲，並且將登陸地命名為新南威爾斯，並且宣布為英國領土。之後英國政府開始殖民統治，大量移入罪犯。水彩畫顯示了當時澳洲殖民時的服裝，包含罪犯、看守的軍人，還有定居者。

第一次看到了袋鼠、無尾熊、袋熊等奇幻的生物，都瞠目結舌、嘖嘖稱奇，以為看到了外星生物。尤其是鴨嘴獸，到底算是什麼樣的動物？是有鴨子嘴的怪獸？是有動物身體的鳥？還是長著毛的爬行動物？但又會下蛋？只能趕緊派人把

鴨嘴獸的標本和皮毛送回英國倫敦鑑定。起初有學者認為是詐騙，嚷嚷著說：「是哪個騙子，敢把鴨子嘴和鴨子蹼都縫在一隻小動物身上。」但是越來越多標本和證據出現，簡直要把英國的動物學專家們給逼瘋，想破了頭也想不出來這是何等奇特的生物，為了找出真相，還有年輕的英國動物學家不辭辛勞的橫跨了大半個的地球，只為了到澳洲親眼見證鴨嘴獸的存在。

澳洲豐富的生物多樣性也曾讓英國殖民地大臣特地寫一封信

給管理澳洲最大的總督說：

「沒有一個國家的生物能比澳洲本土物種更令人驚豔。自然史況是買標本，那該怎麼收集博物館的標本呢？只能靠自己的雙手去抓。

低得可憐。兩百英鎊要用來營運和繳房租都有困難了，更何況是買標本，那該怎麼收集博物館的標本呢？只能靠自己的雙手去抓。

的領域裡，也沒有一個國家能夠比澳洲更豐富多元的！」於是，最為人所知的「殖民地博物館」（或稱雪梨博物館）就這樣誕生了，英國殖民政府在澳洲設立了第一間博物館，就是為了採集眾多稀有和奇特的自然史標本。

不過，當時英國殖民政府只願意撥給博物館一年兩百英鎊的營運經費，兩百英鎊大約是十名女裁縫師一年的薪水，經費

起初博物館還沒有所謂館長的職缺時，當局政府就決定要找一位合適有體力的年輕人作為動物學家，來協助管理博物館。只是，正如前面所提到的，當時的澳洲環境惡劣，「人才」的來源不是

1799 年第一張描繪鴨嘴獸的畫作。當初這張畫連同標本送到英國時，科學家們還以為是惡作劇，是有人刻意把鴨子嘴巴縫到動物的毛皮上。如今鴨嘴獸已經是澳洲的國家象徵和吉祥物。

流放的罪犯，就是隨同官員前來的工作人員。要找到一位專業動物學家，甚至是接近領域的學者，可以說完全找不到。

第一位能湊合著用的博物館管理人，是一位剛到澳洲不久的木匠威廉·霍姆斯（William Holmes），入選的原因是既然可以靠木工專業製作博物館需要的展示櫃，那應該也可以勝任收集展示櫃裡面標本吧。就這樣霍姆斯被指派成為負責獵捕動物和採集動植物標本的「動物學家」，來充實博物館臨時據點中的展櫃。

初來乍到新大陸，霍姆斯對於地形環境、天氣一點都不熟，在獵捕動物總是緊張兮兮，深怕有神祕又可怕的猛獸隨時撲上來，更擔心的是遇到凶惡的罪犯劫財滅口。在面對壓力山大、小命隨時不保下，倒楣的霍姆斯在一八三一年收集鳥類標本的時候，意外開槍打中自己，傷重不治，提前結束了他短暫的博物館和人生旅程。

● 罪犯也是人才

霍姆斯去世之後，這項吃力不討好的工作，也因為遲遲找不到人，就落到了人口最多的罪犯身上。政府找了一位因為在內亂中刺傷暴徒而被判過失殺人的前警官威廉·加爾文（William Galvin）暫時協助管理博物館；一直到第一位博物館館長，身為醫師兼動物學家的喬治·貝內特（George Bennett）博士上任前，都是由加爾文負責博物館的營運。

幸運的是，加爾文的任內分配到了一個竊盜犯約翰·威廉·羅奇（John William Roach），他正好是前倫敦動物園的標本剝製師，負責將過去留下以及

新採集的動物屍體製作成標本，也奠定了博物館藏品的基礎。然而，羅奇是聲名狼藉的罪犯和不折不扣的麻煩人物，雖然他精湛的手藝，被允許在收集標本的過程中，可以在澳洲內自由旅行。但是，他常騙人說自己是「澳洲博物館的館長」，到處招搖撞騙，還曾擅自登上民間蒸汽船，強行把船上的儒民幼獸帶走，表面上說要收歸博物館，結果直接帶回自家的標本剝製場，打算私自出售，讓加爾文氣到衝去他家取回贓物。不過，由於澳洲實在是太缺人才，所以羅奇並沒有「又」被抓去關。博物館後來還以年薪六十英鎊正式聘請他為博物館的保存及收藏家。

只是，收集標本的過程實在太辛苦了，就連看慣監獄兇狠場景的罪犯羅奇也受不了，他在一八四〇年離開博物館，到雪梨街上開了自己的標本和古董店。之後接替職位的二十五歲年輕人威廉·謝里丹·沃爾（William Sheridan Wall），他提到收集標本的旅程曾說：「惡劣的天氣、奄奄一息的公

羅奇擅長的剝製標本剛好適合自然史博物館的主軸，將死去的動物透過巧妙的技藝，復原成栩栩如生的動物標本。我們在博物館看到的動物展示，大多來自於剝製標本。

牛、隨時可能從叢林跑出來襲擊的罪犯……如果雨再下個沒完，我們收集的一切都可能會腐爛……沒有任何食物，只能喝點糖水，然後上床睡覺……」

完全呈現了博物館開館初期收集藏品的艱辛歷程。沃爾還經歷過五個月彈盡糧絕的悲慘生活，只為了帶回一百三十八隻鳥和十六隻哺乳類動物。

還好博物館的命運沒有一直那麼悲慘，一八五○年代博物館的展櫃已經裝滿了各式各樣的珍奇異獸的標本，當時的政府覺得博物館似乎經營得有聲

有色，決定將營運費用提高到一千英鎊，並向一般公眾開放；同時幫博物館蓋一間專門的建築，還千里迢迢從倫敦大英博物館運了五大箱的動物化石給澳洲博物館展覽。此外，一八六○年代開始，有更多專業的研究員進入博物館工作，專業涵蓋動物學家、植物學家、古生物學家、礦物學家等。澳洲博物館就此擺脫了原先只有空展櫃、錢太少、沒有人才的處境，從醜小鴨變成天鵝。參觀博物館的人潮絡繹不絕，大家除了特地來欣賞超過四百種哺乳類和鳥類的自然標

本，還有一件非常受歡迎的展品，被暱稱為「骨頭游擊兵」！

栩栩如生的
骨頭游擊兵標本

到了澳洲博物館，就是一定要看這件動感十足又栩栩如生的骨頭游擊兵。這是一件男性騎士騎乘在用後腿站立的馬匹背上的人馬骨骼標本，雄糾糾氣昂昂的樣子，代表了馬匹對於過去殖民地澳洲的農業、工業和旅行都非常重要。

特別的是，這兩件骨骼標本使

澳洲博物館靠著前人的經營，終於獲得政府重視，開始興建一棟專屬澳洲博物館的建築物（上圖），周圍的街景也跟著博物館的完工而繁榮興盛起來（下圖）。

栩栩如生的骨頭游擊兵標本。標本是由真的人骨和馬骨組合而成，不過令人意想不到的是，這具標本的人和馬之間似乎找不到關聯性，讓標本更添加神祕的氣息。

用的都是真的人和真的馬，而且這匹馬可是大有來頭！這隻馬叫作海力克斯（Hercules），雖然沒有參加過比賽，不過牠曾生下十八匹大型比賽的冠軍馬，所以被冊封為爵士。由於海力克斯爵士後代的豐功偉業和滿滿的冠軍獎盃，也被認為是澳洲史上最偉大的純種馬之一，使得牠的骨骼標本被送到澳洲博物館，並且從一八七三年開始展出，這一百多年來一直在博物館裡迎接世界各地到訪的遊客。只是相較於偉大的海力克斯爵士，神祕的是，到現在還沒有人知道這位男性騎手是誰，據說也更換過了幾次，就連警方也曾來調查過，深怕和一些還沒破案的謀殺案件有關。不過至今男騎手的身世仍然是個謎，這也成為了當地民眾茶餘飯後的話題，留給每位參觀民眾無限的想像空間。

澳洲博物館後來曾一度遭遇沒有錢又裁員的經濟蕭條危機；兩次世界大戰烽火期間，也曾面臨館員從軍以及軍人填補博物館缺工的低潮。然而這比起一八二七年剛創立時連罪犯都嚇跑的艱苦環境，只能算是路上的小石頭而已。現在不畏懼任何艱難困境的博物館人員，已經讓澳洲博物館成為世界上頂尖的自然史博物館之一。想要感受澳洲豐富的自然生態，一口氣看遍爭奇鬥豔又奇幻的動植物，澳洲博物館絕對是遊客的首選。

澳洲博物館裡的動物骨骼展廳，展示著各種包含史前與現代動物的骨骼標本，包含哺乳類（上圖）、爬蟲類（中圖）、和海豚（下圖）等標本。

CHAPTER

3

臺灣博物館與它們的產地

你知道臺灣也有世界級的博物館嗎？其實臺灣的博物館融合歷史人文、藝術科學，類型豐富多元。接下來就來趟環島之旅，一起出發！

MUSEUM
01

國立故宮博物院
National Palace Museum

臺灣 Taiwan／臺北市

國立故宮博物院

國寶大遷徙！世界級博物館在臺灣

介紹了那麼多國外著名的博物館，可千萬不要羨慕乾瞪眼。其實我們臺灣也有一座世界級的博物館！它在二〇一五年時曾榮登亞洲地區最熱門、全球第六多參觀人數的博物館，那年將近有五百三十萬名遊客到此一遊——就是在臺灣無人不知、無人不曉，以及校外教學熱門選項的國立故宮博物院（簡稱故宮）。

故宮？這名字聽起來好像和皇宮有關？沒錯，故宮指的正是「古時候的宮殿」，也就是清朝的宮殿。原來故宮的由來和臺灣的歷史發展息息相關，還曾經發生過史詩級的「國寶避難記」，因緣際會造就了北京有一個故宮、臺北也有一個故宮。究竟作為清代宮殿的故宮是怎

博物館小情報！

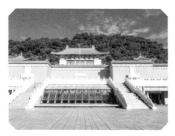

WEB
https://www.npm.gov.tw

POINT!
感受國際級博物館的魅力，一睹中國歷屆皇帝級的收藏珍品，以及三大珍寶「酸菜白肉鍋」親切又迷人的魅力。

從皇帝的家到公共博物館

故宮之所以變成公共博物館，

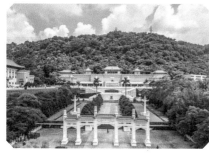

美麗的故宮座落在臺北市外雙溪郊區，然後背後卻是有一段代表改朝換代的顛沛故事。

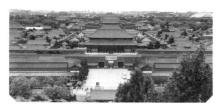

明清兩代二十四位皇帝住過的皇宮「紫禁城」，後來成為北京故宮。

麼到臺灣來的？就來看看這之間發生了哪些不為人知的故事。

就要從一九一二年開始說起。中華民國成立以後，中國就同時存在「舊」的清政府以及「新」的中華民國臨時政府。一個國家可以由兩個不同的政府領導嗎？這當然是不可能。既然只能有一個正統的政府，

當時的臨時政府就和原本的清政府協議，只要最後一任皇帝溥儀願意退位，就會用外國君主的禮節來禮遇退位的他，讓他有吃有住，每年還有一大筆錢可以拿。因此，雙方很快的達成了共識，一九一二年溥儀宣布退位，交出了皇帝使用的印璽和宮殿，正式搬出了明清兩代二十四位皇帝住過的皇宮「紫禁城」。

事後當時的政府特別成立了「清室善後委員會」，顧名思義就是要負責善後清帝國宮廷後續事情的組織，他們著手處理

一大座「再也沒有人住」的紫禁城，以及歷代宮廷累積的大批珍寶。除了清點物品之外，還開放部分的皇宮空間，讓從來沒有機會進宮的民眾能在每個星期六、日下午一點到六點之間進來參觀；並且決定效仿德國和法國等國家把皇宮變成博物館。一九二五年在北京（當時稱為北平）成立了「故宮博物院」，正式對外開放，新增加了五條參觀動線，讓民眾可以大飽眼福。同時也整理文物、修理部分建築、舉辦新展覽和發行刊物，非常認真經營這座超大的皇宮博物館。

1930 年時的北京故宮博物院，大門上還有「故宮博物院」題字匾額。

萬里不嫌遠！
國寶避難去

然而，中國的政局卻因為各地軍閥都想當老大而變得十分動盪；與此同時，還得面對日本勢力不斷的侵略威脅，搞得當時人心惶惶。一九三一年日本強行侵佔中國東北，嚴重威脅了首都北京，氣氛肅殺就像日軍隨時都會進攻一樣。

這時故宮從上到下的人可以說都是神經緊繃，想到中國千百年來的文物安危掌握在自己的手中，而且岌岌可危，故宮理事會召開了緊急會議，決定先為文物避難做好準備，要將文物通通打包，並且送到南部比較安全的地方收存。只是打包文物的消息一出，馬上就受到了許多人的極力反對，特別是當地的老百姓；甚至民眾還以死相逼，打恐嚇電話、寄恐嚇信，威脅他們如果將文物搬出故宮，就要他們人頭落地，或是大家一起同歸於盡。

民眾之所以反應那麼大的原因，正是因為他們認為，如果政府把重要的文物搬出了北京，就代表要放棄北京這座城、不管他們的死活，所以非常極力反對文物出走。不過這些威脅並沒有動搖故宮人員捍衛文物的決心，他們選擇在人少的晚上將文物偷偷運到火車站。這個計畫十分成功，所有的文物一共分了三路五批南下，總共運了一萬三千四百多箱，最後順利抵達上海。只是，日軍的侵略並沒有就此打住，一九三七年日軍進攻更加猛烈，故宮南遷的文物決定再度分三批撤退到南京和四川等不同的地方。有趣的是，儘管國內局勢緊張、兵荒馬亂，這段時間，故宮仍有部分文物前

往英國倫敦、蘇聯莫斯科等地展出。此外，為了激勵民心士氣和答謝當地民眾的幫忙，故宮也在搬遷路線上的城鎮舉辦展覽，都獲得了熱烈的迴響。

唐山過臺灣，落地生根

好不容易等到一九四五年日本宣布投降，保存在各地的文物終於可以啟程回家。不料，一九四八年中國爆發二十世紀影響最深遠的國共內戰，在局勢非常不利必須撤退的情況下，故宮又召開了會議，決

定以交通能載得動為優先考量，挑選最精緻的文物運到臺灣。為求慎重還先派人到臺灣勘察，畢竟運送文物渡過險惡的黑水溝必須要特別謹慎；也是在這個時候與北京故宮分了家，自此形成了臺北和北京都各有一個故宮。

然而，由於戰爭情勢急速變化，撤退迫在眉睫，最後只運了三大批文物到臺灣。而最後一批兩千箱文物，因為海軍船隻一靠岸，大量急著逃難的海軍眷屬就像沙丁魚一樣湧入船艙，導致預留的空間不夠，只

好把文物擠到官兵的臥艙、甲板、餐廳和醫務室擺放，最終只能載走一千兩百多箱。就這樣大約僅佔原故宮文物四分之一的文物跟著水路來到了臺灣。

文物撤離的過程因為遇到路基沖毀、橋梁折斷，所以只能用小車輛艱辛的運送。

面對戰爭混亂的情勢，起初大部分文物都只能放在臺中臺糖的倉庫裡，儘管環境惡劣，館員也只能克難的把倉庫當作庫房，在裡面日以繼夜工作。還了一個山腳處，在臺中霧峰北溝村（今吉峰里）蓋了四棟文物庫房、一條U字型的附屬山洞、文物陳列室及招待所，

好館員的努力沒有白費，顛沛流離來臺的文物除了輕微損傷，大致保存良好，而且跟原始紀錄比較發現，竟然一件都沒有少，如同奇蹟一般，可見所有館員捍衛珍寶的用心良苦。

從山洞到新博物館

不過，到了臺灣的故宮藏品，可不是馬上就從臺中的倉庫搬

到臺北外雙溪現在的位置展出將文物從臺中倉庫再搬到了這裡，而有了「北溝故宮」之稱。

其中，只有精品中的精品才能放進山洞庫房裡保存，以躲避日後可能發生的轟炸。

喔！為了怕文物受到戰火的波及，特別是市區很容易成為敵人攻擊的目標。因此，特別找

沒想到在北溝一待就是十五年，期間國內外要求參觀的聲

北溝故宮的外觀與陳列櫃。當時也額外建立山洞庫房，放置珍品中的珍品，防止飛機轟炸。

浪不斷，於是暫時設置了小型的陳列室，吸引了許多國內外的重要人物前往參觀。只是，北溝的位置真的太遠了，而且交通也很不方便，加上太過簡陋，一下雨就有雨水滲進庫房，除了不好保存文物之外，也很難吸引更多人參觀，所以決定規劃在臺北外雙溪附近蓋一間新的博物館。

一九六五年臺北新館完工，為了盛大慶祝，故宮一口氣展出了書法、名畫、銅器、織繡、瓷器，以及玉器等各類型的文物，共一千五百七十三件，分別陳列在六個陳列室與八處畫廊。正式開放的當天，參觀的民眾蜂擁而入，現場人山人海。就此國立故宮博物院成了臺灣博物館最重量級的存在，也是外國遊客必訪的景點，還被譽為是臺灣八景之一。

新體驗。

眾每次到博物館都能有不一樣的

而故宮最熱門的藏品，就不能不提到超人氣三寶「翠玉白菜、肉形石、毛公鼎」。雖然不是官方公布的鎮館之寶，不過因為非常受到遊客歡迎，也有民間三寶之稱，甚至以「酸菜白肉鍋」的俏皮組合讓人朗朗上口。

最受歡迎的人氣三寶

現在的故宮歷經多次整修擴建，成為了臺灣最具規模的博物館，光是收藏品就將近七十萬件，平常大約展出七千件文物；而且定期更換展品，讓觀

翠玉白菜利用本身的天然翡翠色，雕刻出天然的白菜造型，熟悉的蔬菜樣貌、潔白的菜身與翠綠的葉子，讓人感覺特別

親近。菜葉上還刻有兩隻昆蟲——螽斯和蝗蟲，象徵多子多孫，在白菜上渾然天成，常常成為民眾相機下的嬌點！偷偷說，光是翠玉白菜，故宮就收藏了三顆；全世界目前已知的翠玉白菜就有六顆，不過，所有的翠玉白菜裡面，就屬故宮這顆最精美！

肉形石同樣因為親民的外表而深受遊客喜愛，它是一塊自然生成的瑪瑙，由於瑪瑙生成的過程中受到了雜質的影響，而呈現出一層層不同顏色的層次，頂部的石材表面加工鑽孔和染色，造就了這件肥肉、瘦肉層次分明、豬肉皮上的毛孔和肌理都非常逼真的藝術品，外觀看過去就像一塊肥嫩油滋滋的東坡肉，因而得名，常常讓觀看的人直呼肚子餓了，讓人食指大動。

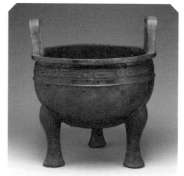

故宮知名的民間三寶：翠玉白菜、肉形石以及毛公鼎（圖由上至下）。

翠玉白菜和肉形石這兩件都是清朝宮廷的珍玩，雖然具有超高的人氣，但價值上都還不到國寶的等級。不過，最後一個寶，毛公鼎就是貨真價實的真國寶！它可以追溯到距今兩千多年前的西周，這個青銅鼎裡面刻有長達三十二行五百字的銘文，被認為是目前全世界可見最長的銘文。但如果只是因為字數多而出名，那就太小看它了！毛公鼎就像是前面提到大英博物館的鎮館之寶「羅塞塔石碑」一樣，透過上面毛公感念周王的文字內容，讓後人能藉此比對，並且解開了像謎

題般已經失傳的古代文字，是不是很厲害呢！

當然故宮裡面不只這三件寶貝可以看，還有來自宋、元、明、清四個朝代的皇家珍藏，涵蓋中華上下五千年的歷史，來到故宮除了能一飽眼福之外，也能親身體驗一下皇帝坐擁各種神祕又價值連城稀世珍品的感覺，藉此感受過去的帝王品味喔！

故宮還藏有許多聞名國際的稀世國寶，像是唐代顏真卿書法作品的《祭姪文稿》（上圖）、北宋畫家范寬的《谿山行旅圖》（左圖）、北宋汝窯青瓷蓮花式溫碗（右圖）。

MUSEUM
02

國立臺灣博物館
National Taiwan Museum

臺灣 Taiwan ／臺北市

國立臺灣博物館

歷史最悠久！
第一間
自然史博物館

如果說故宮是臺灣最知名、最具國際性的博物館，那在政府把故宮搬來臺灣之前，臺灣有沒有博物館存在呢？當然有喔！有一間日治時期留下來的

博物館，也是目前全臺灣現存最古老的博物館「國立臺灣博物館」。

有趣的是，它的出現原本可是為了不讓外國人瞧不起臺北市而建造的！沒有博物館就會被看扁，有這麼嚴重嗎？這到底是怎麼回事？這就要讓我們回到一百年前，在日本人統治底下的臺北市。

博物館小情報！

WEB
https://www.ntm.gov.tw

POINT!
感受臺灣現存最古老的博物館魅力，了解背後的歷史意義。也別忘了找尋日夜守護臺灣的國寶藍地黃虎旗。

殖產局博物館，來自日本的舶來品

日本人統治了臺灣以後，為了能夠盡可能的利用臺灣島上所有的資源，正所謂「養肥了母雞才好生雞蛋」，便開始積極的建設臺灣。一九○八年，日本人為了慶祝基隆到打狗（今天的高雄）的縱貫線鐵路全面通車，同時也向來訪的外賓介紹作為日本第一個海外殖民地的臺灣，有哪些豐富特別的物產資源；並且展出臺灣產業的實際情形，好讓外賓認為日本人經營下的臺灣很棒，以及日本

日治時代的臺灣鐵道圖。從鐵道圖可以看到，火車已經可以從高雄到基隆。

人也很棒。因此，當時最高的統治機關臺灣總督府就決定要成立一間博物館，叫作「臺灣總督府民政部殖產局附屬博物館」，來大秀日本的豐功偉業。

博物館最初使用了彩票局大樓（今臺北博愛路的博愛大樓）的空間，當作臨時的展覽會館。當時專門負責調查和開發殖民地臺灣物產的殖產局局長宮尾舜治曾這麼解釋博物館：

這個殖產局博物館到底是什麼呢？雖說不像展覽會、也不像博覽會或產業博物館，但其目

的絕不像外觀規模那麼小。我認為這座博物館是一所自然科學的博物館，將所有關於臺灣的動植物、礦物全蒐集起來並好好利用它們達到博物館的目的。其次才是把昔日消失的歷史文物陳列出來，使人一目了然……。

與此同時，他一想到了如果有外國人要到首都臺北市來看日本現代化的成果，結果發現這裡沒有象徵現代文明的歷史館所可以參觀，那豈不是給外國人看笑話，說日本沒文化嗎？光想就令他難以接受，他語重

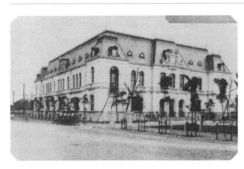

彩票局大樓與殖產局局長宮尾舜治（右圖）。彩票局大樓在博物館遷走後，也成為臺灣總督府圖書館館址（上圖）。

心長的說：

如有外國人來臺考察，而在此具備文明組織及設備之臺北，而無可藉以知其產物之博物館，且無可因而識其歷史變遷之陳列所，那麼他們必以輕侮慢之眼看我臺北市。想到這裡，就往往會令人感傷，這是為什麼要努力蒐集的原因。

正因為局長的這番言論，也讓博物館一開始就定調要以自然科學為主題，特別和殖產局工作有關的植物、動物和產業類標本為大宗。一九〇八年開館時，博物館藏品包含：地質鑛物、人類器具、歷史及教育資料、農業材料、林業資料、水產物、工藝品等十二大類，總計有一萬兩千多件。其中自然史的標本就佔了四分之三，產業標本則佔四分之一。這時的藏品大多仰賴博物館第一任的館長，同時為植物學家的川上瀧彌館長帶領館員到野外採集，所以也讓藏品的數量增長非常快速，才短短兩年的時間，標本數就增加四千件。這些大量的收藏幾乎都被用在博物館展館的布置裡。

根據當時的報導和觀眾的回憶：「進了大門之後，首先引人注目的是林產部分，大空間裡以富麗堂皇的蓮草造花盒子為中心，四周為各種產業模型，旁邊是農產標本，有個高

首任館長川上瀧彌畢業於札幌農學校，來到臺灣負責植物調查計畫，因為大量研究成為臺灣植物學研究的奠基者。臺灣有許多植物也因為他而命名紀念。

臺放置著這棟建築的原初主人……有一間專門陳列工藝品標本，另有一間展示一些歷史相關資料。二樓入口大門上方有動物、左邊有昆蟲和植物，右側有水產的陳列，扶手的轉彎處是從蕃人沒收的廢槍五百枝，作為討蕃紀念而展示的。兒童室的上方陳列著蕃族之土俗品，其中作為貴賓室的一個角落有植物臘葉標本的陳列。事務室上面一個房間展示地質礦物……。」這段話描述了當時博物館裡陳列著密密麻麻、大大小小物品的情形，怪不得當時有民眾一進門就忍不住發出驚嘆聲。

氣派又古典的新博物館

雖然說博物館落腳在彩票局大樓並正式對外開幕，不過，在合用公款來做這些事，所以就把腦筋動到了有錢的臺灣本島人身上。總督府透過輿論來塑造一種臺灣人為了答謝兒玉源太郎和後藤新平兩位長官對臺灣基礎建設的功勞，決定要募資捐款來蓋一個大型的紀念館。這招果然奏效，而且還成功找了當時臺灣數一數二有錢人林本源（板橋林家）及辜顯

一九〇六年，因為臺灣總督兒玉源太郎和民政長官後藤新平先後辭職離開臺灣，日本官方其實一直在醞釀要大興土木來紀念這兩位長官治理臺灣的功勞和貢獻。當時的報紙還曾以拿破崙建造巴黎凱旋門作為比喻，認為應該要有一座可以炫耀國力，同時彰顯統治臺灣長

只是，雖然嘴巴上這樣講，但是總督府本身卻覺得好像不適官辛勞的建築，建議要蓋一棟紀念兒玉源太郎和後藤新平的紀念館。

博物館外觀類似希臘神殿，除了外觀有著巨大華麗的柱子，館內還可以欣賞圓頂下鑲嵌著透光的彩色玻璃。

原放置於博物館一樓壁龕的兒玉總督（右）及後藤民政長官（左）銅像。

榮（鹿港辜家）來擔任此事委員會的重要幹部，這兩位富商的財富一位被譽為「千萬」、一位被稱為「百數十萬」，能補足蓋紀念館所需要的大筆資金。紀念館最後選定在新公園（今天的二二八和平紀念公園），這間博物館的外觀特別選擇模

一九一五年時報紙還大肆報導了當時參與這項興建計畫，而且祝賀兒玉源太郎和後藤新平功績的官員和地方人士多達六百多人。

仿了希臘神殿的三角山牆還有羅馬圓頂，透光的彩色玻璃鑲嵌在圓頂下，整棟建築環列了三十二根巨大華麗的柱子。此外，在大廳的兩側壁龕擺上了兒玉源太郎、後藤新平兩座銅像（現已移至博物館三樓），並

使用了許多優美的浮雕。博物館許多細節參考了歐洲博物館最常見的新古典主義風格，形成了古典又有氣派的建築，一直到一百年後的今天都還是讓人看了覺得讚嘆不已。

兒玉總督及後藤民政長官紀念館正式完工後，這棟建築由臺灣人代表公開捐給總督府，隨後臺灣總督府博物館馬上就搬進了這個新地方，展廳包含：歷史室、動物室，原住民室、南洋室、地質與礦物室。藏品比起原先在彩票局大樓的時候，幾乎增加了一倍，多達兩萬三千多件。

休閒娛樂的最佳首選

一九三〇年以後，臺灣社會穩定，貿易興盛和現代化建設陸續完成，富足的生活讓老百姓不再只關心每天有沒有吃飽穿暖的問題，旅遊觀光開始成為一個展覽的場地。當年的參觀人數就高達一百二十多萬人，平均每日有五千多人參觀博物館，堪稱是當時臺灣觀光旅遊和博物館參觀人數的顛峰。

現成的旅遊好景點。

臺灣總督府在一九三五年以臺北市為主場地，舉辦了始政四十周年記念臺灣博覽會（又稱臺灣博覽會）。這是臺灣有史以來第一次舉辦全島大型博覽會，同時也是臺灣史上最大型的活動，展出日本治理臺灣四十年的各種豐功偉業，作為展場的建築高達四十一棟，而且使用了超過三十萬件展示品，盛大的程度可以說空前絕後。總督府博物館作為其中一個展覽的場地，當年的參觀人

一九四五年日本戰敗投降，總

始政四十周年記念臺灣博覽會的展區鳥瞰圖（★標示當時博物館的位置）處與宣傳海報。

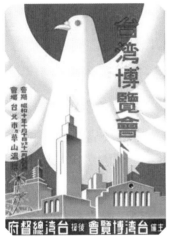

督府博物館跟著臺灣政權和政策的改變而陸續改名，從「臺灣省博物館」到今日的「國立臺灣博物館」。這麼多年來，博物館歷經整修和擴增展廳，加上積極投入人類學、地學、動物學、植物學領域，包含龍宮貝、早坂中國犀牛化石和臺灣博物館。

自然生態，國立臺灣博物館已經累積了許多豐富精彩的藏品以及研究資料，並且進一步轉變成活潑有趣的展場內容，成了現今大人小孩都喜歡的人氣博物館。

超人氣的
藍地黃虎旗

當然，作為人氣博物館，怎麼可以沒有迎接觀眾的鎮館之寶！國立臺灣博物館的鎮館三寶分別為《一八九五年藍地黃虎旗》、《鄭成功畫像》、《康熙臺灣興圖》。這當中尤以長相

討喜且顏色鮮豔的藍地黃虎旗最受民眾歡迎，同時它還具有臺灣最高等級的「國寶」身分喔！

藍地黃虎旗是一八九五年甲午戰爭後，臺灣官員和地方人士為了反抗臺灣被割讓給日本人而提議成立的「臺灣民主國」國旗。雖然臺灣民主國在日本軍隊登陸後沒多久就敗亡了，導致原本的國旗不見。不過由於過去曾經有一面國旗被日軍送回囤放各大戰利品的東京皇宮「振天府」（雖然這幅國旗也丟失了），並且有委託畫家高橋

雲亭摹繪。因此，現存最接近原旗的，就是典藏在國立臺灣博物館的「高橋雲亭黃虎旗摹本」。

這幅高橋雲亭臨摹的黃虎旗是一幅雙面旗，一面的黃色老虎瞳孔圓滾滾，象徵「夜行虎」；而另一面老虎瞳孔細如彎月，象徵「日間虎」。這旗子的兩面代表了一日一夜，象徵日夜守護臺灣，不只極富歷史意義，還具有藝術價值！

國立臺灣博物館如今已經超過一百歲，就像是臺灣博物館圈

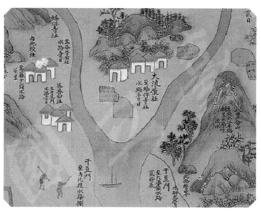

裡面的長老，見證了臺灣歷史發展的風風雨雨，正如同發生在它自己身上精彩絕倫的故事一樣，等待著我們一一發掘。

館內展示著許多臺灣特有種動物標本。

鎮館三寶（圖由左至右頁）：《一八九五年藍地黃虎旗》（數位重建版）、《鄭成功畫像》、《康熙臺灣輿圖》。

MUSEUM

03

國立自然科學博物館
National Museum of Natural Science

臺灣 Taiwan／臺中市

國立自然科學博物館

全臺灣最大的標本資料庫

博物館的重要任務之一就是收藏各種珍貴稀有的藝術品、文物以及標本；如果是自然主題類的博物館，更是收藏與展示各式各樣的動物、植物、礦物及化石，像是猩猩頭骨、動物大腦、昆蟲、或是超過四百年的樹木等標本。這些收藏品充滿怪奇又神祕的氛圍，總是吸引我們，想要一探究竟。

對於千奇百怪的標本和化石充滿好奇心的你，其實不用出國遠赴歐美國家，在臺灣也可以看到喔！臺灣有間博物館就像一座時光靜止的珍奇動物園，逛一次就像走了一趟世界級的自然小旅行。這間博物館就是堪稱是臺灣標本的大本營──國立自然科學博物館。

博物館小情報！

WEB
https://www.nmns.edu.tw/

POINT!
欣賞各種自然生態與動植物的標本展示櫥窗，以及栩栩如生、讓你瞬間置身侏儸紀的恐龍展廳。

第一間自然科學博物館

國立自然科學博物館於一九八六年成立，是臺灣第一間、也是最大的綜合科學博物館，它包含了：太空劇院、科學中心、生命科學館、人類文化廳、地球環境廳和植物園等六個場館。換句話說，上從天文、地球科學，下到古生物、動植物與人類，都能在博物館

國立自然科學博物館館內不僅有著各式各樣標本，在主館旁邊也有一座植物園（下圖），巨大的玻璃溫室裡種植許多植物。

裡面一覽無遺。為了增添逛博物館的樂趣，不至於一進博物館就打瞌睡，這裡還有許多可以實地動手操作的互動裝置和體驗活動，藉此認識我們日常生活中的自然科學，也讓博物館成了臺中地區非常受親子家庭喜愛的熱門景點。

現代的諾亞方舟

作為目前臺灣建構最完整的自然史博物館，國立自然科學博物館最吸引大家目光和讓人嘖嘖稱奇的，就是那超過

一百五十萬件的標本！光是動物標本就將近一百萬件（統計至二〇二一年八月），所以也被稱為「現代版的諾亞方舟」。

這裡的標本涵蓋了動植物、礦物化石、人類學、真菌及植物種子等類型。而大家最常見、也最熟悉的，就是展場裡面栩栩如生的標本了，彷彿把真的動物原封不動的搬進了博物館。無論是互相理毛的臺灣獼猴、害羞的臺灣山羌、遠在非洲草原的長頸鹿，還是已經在地球上消失了的古生物，在國立自然科學博物館裡面逛一

圈，就像看遍世界各地的珍奇異獸一樣。這些標本不只是能讓人了解自然生態豐富又多樣的物種，也是科學家們對大自然眼見為憑的重要證據。特別是許多滅絕、現在已經看不到的生物，透過標本的保存讓我們知道他們的盧山真面目，以及相同的動物在不同時間、不同環境下又會有什麼不一樣的驚人地方，一同感受大自然的神奇與奧妙。

標本製作大不易！

這些在博物館展場中的標本通

博物館具有各種科學的互動裝置，像是滑輪裝置
或是牛頓擺球。可以實際體驗力學的原理。

館內的動物展示櫥窗不僅
有栩栩如生的動物標本，
也忠實還原他們的行為與
生存環境。

常稱作「展示標本」，展示標本是指用真的動物皮毛下去製作的標本，標本製作的好壞與標本師的功力息息相關。標本師不僅必須充分了解動物活著時候的體態和習性，甚至連身體內部細節都要仔細研究，例如：哪裡有比較粗的血管、皮毛下的肌肉紋路是什麼樣子、手足上有幾個關節以及位置分別在哪裡等。如此一來，才能製作出生動又逼真的標本。假如想要動物的表情生動一點，甚至會細緻到連動物臉上的皺紋和細毛都做出來。有時標本師可能需要看過數百張該種動物的照片之後，才能做出一隻動物標本。

因此，製作標本可是一件費時費力又困難的工作。就以國立自然科學博物館製作一件蚊子標本為例，一隻小小的蚊子至少需要花費半個月時間！製作過程必須經過「清洗、烘乾、冷凍」等這些三溫暖的流程，最後才能達到可以存放的狀態。首先要完整捕捉蚊子，確保後續標本的完整性，並放入冰箱冷藏。再來必須「洗澡」軟化身體，方便接下來的「展翅、展足。用珠針固定姿勢後，放入攝氏約四十五度的烘箱脫水一周，再放入攝氏零下四十度超低溫冷凍除蟲一周，這樣才算完成一件蚊子標本，也才能進入蒐藏庫喔。光是一件小小蚊子標本的製作流程就如此繁複了，也不難想見製作動物標本會有多困難了呢！

標本都從哪裡來？

這些展示標本只是自然科學博物館標本蒐藏的冰山一角，還有許多重要又稀奇的標本像寶藏一般被存放於蒐藏庫中，作為研究使用。你可能會想，那

這些製作標本的生物，原本都是從哪裡來的呢？

國立自然科學博物館的標本來源大多數由研究人員自己採集，或是接受捐贈，當然也有海關查獲的走私品，或與其他博物館進行交換。不過，就以鳥類的取得為例，現在做標本的方式和過去的作法已經很不一樣。以前大多是直接到野外捕捉活的動物；而時至今日，自然科學博物館則是與動物救傷組織合作，像是意外受傷的鳥類在救傷的過程中不小心死掉，就會提供給博物館作為研

索羅門群島位於南太平洋，島上具有豐富的熱帶雨林生態。

究分析及製作標本的來源。如果真的必須要購買動物、植物標本，通常就會以稀有和國外特有種為主，絕對不會買瀕臨絕種的物種喔！

另外，像是一些昆蟲或植物，則是由博物館人員與不同國家或地區的單位合作，直接到當地去採集後再帶回館內研究。自然科學博物館就曾經和索羅門群島及日本合作，讓博物館的研究人員成為第一批能夠進入有將近一千座島嶼的索羅門群島，去採集當地原生植物標本並帶回國內。

當然特殊的地質類標本，像是珍貴的恐龍化石、稀有礦物。大多數就只能透過購買收藏。研究人員每年都會去全世界最大的美國士桑展售會「尋寶」，該展售會以出售珍貴的恐龍、礦物化石為特色，可說是地質界中的精品，常常讓研究人員流連忘返，想要通通都帶回臺灣。

讓人又怕又愛的暴龍母子檔

除了這些製作精美又惟妙惟肖的標本，博物館的恐龍廳也是同樣風靡大小朋友的熱門展廳，展示了在蒙古被挖掘的暴龍原件化石、甲龍骨頭、竊蛋龍群體埋葬的化石標本、特暴龍的頭骨、小暴龍骨架等珍貴展品。除此之外，中央還有一件超人氣展品，堪稱全展廳的焦點所在，那就是博物館裡的機械暴龍！

這隻長達七公尺，高四公尺，會不時搖頭擺尾、張牙舞爪，還會眨眼及吼叫的大暴龍，經常吸引許多人駐足圍觀。有趣的是，原本這裡只有一隻巨大的母暴龍，但因為製作的太過逼真，嚇哭過不少小朋友，還曾讓小朋友不敢踏進這個展廳。最後為了避免參觀博物館的孩童是「笑著進來，哭著離開」，館員決定在母暴龍旁邊加入一隻小暴龍，讓母暴龍感覺沒那麼可怕，果真被嚇哭的小孩大大減少，也成為了這對暴龍母子檔背後幽默的小故事。

正因為博物館好看好玩又刺激，還百逛不膩，也使得參觀人數位居臺灣博物館第二，僅次於國立故宮博物院，平均一年有高達三百萬左右的參觀人次。來到國立自然科學博物館

就像來到臺灣版的侏羅紀公園和珍奇異獸動物園，這麼酷的體驗，也難怪常讓到館的恐龍迷為之瘋狂、小孩們捨不得回家！

恐龍廳裡的暴龍不僅巨大逼真，還會不時動起來，發出吼叫，也難怪小朋友會是笑著進來，哭著離開。

除了嚇人的暴龍，也別忘了在展廳尋找其他恐龍的身影。體會臺灣版的侏羅紀公園。

MUSEUM
04

奇美博物館
Chimei Museum

臺灣 Taiwan ／臺南市

奇美博物館

一秒到歐洲！館藏最豐富的私人博物館

臺灣近年來最受熱門的私人博物館可說是非「奇美博物館」莫屬了！奇美博物館是臺灣館藏最豐富的私人美術館，也是南部最大的博物館。作為臺南

人氣打卡聖地，就一定要提到它那宛如歐洲宮廷的高顏值建築，以及等比例複製法國凡爾賽宮的阿波羅噴泉廣場！只要一站在博物館園區，就有如讓人感受出國歐洲的美麗世界，被不少民眾譽為「全臺最美小歐洲」。

同時，館內展覽也不馬虎！映入眼簾的是各式各樣珍貴稀有的西洋藝術品，無論是世界第一的提琴蒐藏、全球首創的管弦樂團展覽、以及世界古兵器與動物標本的大集合，通通都能在奇美博物館一次看好看

博物館小情報！

WEB
https://www.chimeimuseum.org

POINT!
遊覽博物館的歐式花園設計，體驗一秒到歐洲的出國氛圍。同時進入館內，欣賞全世界最豐富的小提琴收藏。

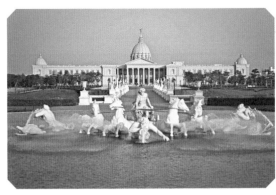

奇美博物館館外有著美麗的歐洲庭園（上圖）以及阿波羅噴泉廣場（下圖）。就連博物館建築物本身，都像是宮殿一樣華麗。

滿。究竟創立奇美博物館的人到底是誰，又為什麼會想要成立博物館？而且博物館還很大方，可以出借館藏給民眾。讓我們一起來開箱這座歐風城堡「奇美博物館」吧！

起源「我的夢想」的博物館

小時候住在臺南老城區的許文龍先生說：「我一直有一個夢想，希望有朝一日能夠為這個社會留一些長久有益的東西，所以在我有能力回饋社會的時候，我想了兩條路：文化跟醫療。」他表示年幼時經常到臺南州立教育博物館參觀，小小年紀的他看著玻璃櫥窗中的展品，常常深受感動，便在心底埋下了一顆文化種子，立志長大後也要開一間博物館，讓民眾可以把博物館當成自己的家，隨時回家享受心靈饗宴。因此，在他成為大企業家之餘，便開始收藏自己有興趣的

目前我們熟知位於臺南都會公園內的白宮館舍是在二○一五年正式對外營運。不過，奇美博物館其實早在一九九二年就已經成立，只是當時使用的是奇美實業大樓的五到八樓。而早在過去就有遠見要成立奇美博物館的人，正是來自臺南奇美實業的創辦人許文龍先生，在他發展事業的同時，也熱衷於收藏藝術作品；這一切的一切，都是因為他從小心中就有一個博物館夢。

珍貴西洋藝術與音樂藏品，包含世界名琴（現在已經收藏超過一千把小提琴了喔！）。最後締造了奇美博物館超過一萬件的蒐藏數量，主要藏品可以分為西洋藝術、樂器、自然史及兵器等四大類，堪稱全臺灣典藏及展示能量最為豐沛的私人博物館。

臺南州立教育博物館

總有能讓你感興趣的展廳

奇美博物館一共展出四千多件作品，僅占博物館全部收藏的三分之一，特別著重在西洋藝術、樂器、兵器、自然史等類別，是一座綜合性的博物館。目的就是要讓男女老少等不同年齡層、不同背景的人，都能在博物館裡找到自己感興趣的事物。

西洋藝術主題展廳

奇美博物館的藝術收藏以西方

油畫、雕塑為主，而且有系統的廣泛蒐藏藝術史上各流派的作品，例如：文藝復興、巴洛克、洛可可、新古典主義、浪漫主義及後印象派等派別的經典大作。

奇美博物館藝術廳（上圖），以及所收藏的名畫（中與下圖）：朱利・杜培的《豐收》、翰思・馬卡的《音樂的寓意》。

兵器主題展廳

收藏包括數百年前的日本武士刀,以及來自中國、日本、歐洲、古印度波斯、亞洲、中東、伊斯蘭等地區的盔甲與兵器。

自然史主題展廳

奇美博物館最讓小朋友們為之瘋狂的,不能不提到它的動物園。此外,過去這些動物標本從舊博物館搬到新館的時候,因為包含了大象、長頸鹿、犀牛等動物標本,在運送的過程形成了逗趣的畫面,就像是馬路上「臺灣版的動物大遷徙」!展出約八百件的真實動物標本,依照不同的動物種類,還能細分為:非洲、南北極、南北美洲、澳洲、歐洲、亞洲等地區,就像是一座靜止的動物園。

奇美博物館的兵器廳與動物廳展區。

樂器主題展廳

喜愛古典樂的許文龍先生也收藏了許多樂器,從自動演奏樂器到世界各國古樂器,應有盡有,無論是弦樂器、

管樂器、鍵盤樂器、打擊樂器等都是他的收藏範圍。值得一提的是，他還收藏了全世界數量最多的小提琴，包含知名製琴大師安東尼奧・史特拉底瓦里（Antonio Stradivari）以及耶穌・瓜奈里（Giuseppe Guarneri）的作品，總計超過一千把百年名琴通通在臺灣，還讓不少國外音樂專家和表演者們非常羨慕。其中一把價值逾億臺幣的耶穌・瓜奈里名小提琴《奧雷・布爾》，更號稱是奇美博物館鎮館之寶喔！

除此之外，奇美博物館還有一個超吸睛的「自動樂器影音播

安東尼奧・史特拉底瓦里被認為是歷史上最偉大的製琴師之一，他所製作的小提琴常被稱為「史特拉底瓦里琴」。在拍賣市場上稀少，搶手，具有上億元身價。

放區」，顧名思義就是一種不用依靠音樂家演奏，透過手搖或投幣就能發出音樂的機械裝置，讓觀眾不只是聆賞音樂，還可以從中獲得更多新奇的樂趣與深刻的體驗感受，可是每個到奇美博物館的民眾都不能錯過的表演。

出借名琴藏品的博物館

奇美博物館有一個和一般博物館不同的地方，那就是它提供出借名琴藏品給音樂演奏家的服務。看到這邊很多人可能都

會嚇一跳，博物館可以出借藏品給民眾嗎？特別還是出借珍貴的百年名琴？這樣不會很危險，或是容易造成藏品被破壞或被偷走嗎？

奇美博物館為了讓更多的人可以欣賞名琴，而不是將樂器的生命侷限於展示櫃中被民眾觀賞，最終希望讓這些百年名琴可以在音樂演奏家的手中重新活起來。因此，奇美博物館歡迎有志的音樂演奏家向博物館提出申請，只要是通過計畫審核的人，博物館就會將館內收藏的提琴無償出借給演奏家，

例如：世界知名的大提琴演奏家馬友友、頂尖的小提琴演奏家林昭亮、和國際小提琴新星曾宇謙等人，都曾借用奇美博物館的名琴。換句話說，奇美博物館的名琴藏品造福了許多臺灣及國際級的音樂家，不只讓琴本身，也讓演奏它的音樂家海外揚名。

源自個人小我夢想的奇美博物館，不僅能打造出世界級的博物館與收藏，還能一圓演奏家難得的名琴音樂夢，最終將小小夢想觸及到社會、世界上的所有人。來到了奇美博物館這座臺南最美的西洋藝術殿堂，

如果只停留在戶外拍照打卡，那未免就太可惜了，一定要走進博物館感受一下館內各個展廳與各項藏品的迷人魅力！

奇美博物館樂器廳的提琴展區不僅展示多把知名小提琴，以及製琴工坊。博物館也提供演奏家租借提琴的機會，讓更多人能用「耳」欣賞美妙的樂器。

MUSEUM
05

看不見的
教育博物館

臺灣 Taiwan ／臺南市

臺灣真正第一間公共博物館

誰是臺灣第一間公共博物館？這個問題的答案不就是前面的國立臺灣博物館。不是喔～雖然國立臺灣博物館是現存最古老的博物館，但是目前文獻上記載臺灣最早的博物館可是另有其館，而且同樣也是在日治時期所建造的喔！

臺灣博物館的鼻祖

早在一九〇一年，也就是日本領有臺灣後的第六年，臺南縣廳開始著手在「北白川宮殿下御遺跡」附近成立一間博物館，用來紀念被派來接收臺灣和鎮壓抗日勢力，卻不幸在臺南病逝的北白川宮能久親王。由於親王生前曾住過臺南地方權勢人士吳汝祥的私人宅邸，所以他過世之後，這座宅邸以及親王使用過的器具、遺物也都一併保留下來。後來吳汝祥將這個宅地捐給臺灣總督府，

北白川宮親王，紀念親王的御遺跡所及拜殿（神社）。

這裡的北側土地便被規劃作為臺南博物館。

隔年，臺南誕生了臺灣第一座的公共博物館「臺南博物館」，主要用來展現日本在海外的第一個殖民地「臺灣」豐富的物產，同時也包含一些自然科學和工藝美術的物品。一開始的館藏展示日本不常見的蔬果，像是：芒果、荔枝、文旦柚、鳳梨等，儼然像個農產品展示區。有趣的是，博物館為了吸引更多的參觀人潮，還想出了新奇的攬客方式。他們想到臺灣總督府曾送給博物館一隻孔雀，由於臺灣不產孔雀，所以顏色鮮豔又難得一見的孔雀拿來當活招牌，一定能引起廣大民眾的興趣。加上當時也整修了一些庭園造景，還不定期調整展櫃和展品，果然成功吸引大批人潮。博物館之後還加碼購買了一公一母的梅花鹿，養在博物館裡供民眾觀賞，此後自然科學就慢慢成了收藏重點。到了一九一六年，館內已經有超過八百多種藥草的植物

標本，並且以收藏各種珍奇異品、標本及活體動物為主。

的本島人（臺灣人）遠遠大於內地人（日本人）。

● 無情戰火下 飄散的灰燼

由於博物館旁邊的臺南神社需要擴建，博物館藏品也日益增多，於是決定將博物館搬遷至臺南警察署旁的兩廣會館（位於今天臺南南門路接近圓環處），將會館改作博物館，並於一九二二年重新開館，改名為「臺南州立教育博物館」。根據文獻記載，當時陳列品多達七千七百件，來到博物館參觀

臺灣知名私人美術館「奇美博物館」的創辦人許文龍先生就回憶起童年時，常常到臺南州立教育博物館參觀。還是孩童的他被五花八門的展品深深吸引，在小小心中種下了長大要開一間博物館的種子，後來也萌芽成了現在的奇美博物館。

可惜的是，第二次世界大戰時，美軍為了摧毀日軍在臺灣的空防設備，進行了大規模的轟炸，就連臺南州立教育博物

兩廣會館時期的臺南博物館

館也躲不過密集攻擊的砲火，在一夕之間被摧毀殆盡。緊接著日本宣布投降，臺南州立教育博物館也不再重建，它過去存在的點點滴滴就只能從歷史資料上得知了。

雖然現在看不到臺南州立教育博物館，不過原先的館址在二〇一八年開幕了臺南市美術館二館，這個美麗的巧合讓博物館像是薪火相傳一樣，臺南市美術館繼承了臺南州立教育博物館的任務，讓臺南州立教育博物館在消失了百年以後重獲新生，然後以全新的面容再次

與我們大家相遇。

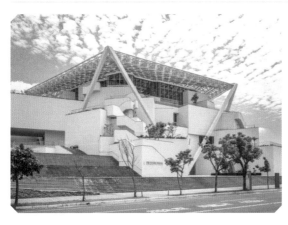

沒想到意外的歷史傳承，讓臺南市美術館二館別具意義。

出發吧！
發現更多怪奇博物館

環遊博物館之旅終於到了終點，不曉得你還滿意這趟知識旅行嗎？其實除了這些赫赫有名、中規中矩、富有教育意義的博物館外，世界上還有許多奇奇怪怪的博物館喔！例如：展出情侶分手後不想要的定情物或物品的失戀博物館；收集了超過一萬六千名女性捐贈頭髮，讓人「毛毛的」頭髮博物館；飽受爭議用塑化屍體處理法，展現真實人體器官與解剖學的人體世界博物館；還有可以自己做泡麵，同時也擁有巨大泡麵隧道的杯麵博物館；作品全放在海裡，只能潛水參觀的水下博物館；甚至還有展示過去各種兇惡殘忍處決方式的酷刑博物館等稀奇古怪的主題。任何你想的到的東西，什麼都有、什麼都展、什麼都不奇怪，通通能成為博物館的收藏，而且當中還有好多的背後故事等著你我開箱和解密。

克羅埃西亞的失戀博物館，專門展出各種情侶分手後不想要的定情物。圖中展示的斧頭，是一位女生用來把前男友家具砍碎。

荷蘭的人體世界博物館展出經過塑化處理的真實人體器官，以及各種擺出奇妙姿態的人體塑化標本。

沒想到失戀、頭髮、杯麵也可以成為博物館的展覽主題，大概就連博物館始祖繆思女神或是托勒密一世都無法想像的吧！不過既然大老遠到了博物館，又該如何利用有限的時間，在眼花撩亂的茫茫展品中，撈出自己有興趣的部分，還不至於累得半死呢？最後就來傳授大家如何第一次逛博物館就上手。

墨西哥的坎昆水下博物館在海中展示了藝術家的雕塑，參觀的民眾需要穿上潛水裝備才能下海進入博物館。

日本的杯麵博物館，是紀念日清食品的創辦人安藤百福的博物館，館內除了展出各種杯麵產品與歷史，還可以體驗製作專屬於自己的杯麵。

3 喝杯咖啡休息一下

通常博物館都會設有餐廳或是咖啡廳，
可以稍作休息和消化資訊。

4 整裝再出發

再逛一次博物館，來一趟深度之旅。
觀賞自己有興趣的展品，以及要花時
間拍照的地方。

● **重點**：通常最佳參觀時間為一個半小時
到兩個小時，以免發生「博物館疲勞症
候群（museum fatigue）」，出現肌肉酸
痛、精力耗竭和注意力不集中的情形。

5 留下美好回憶的紀念品

許多博物館都把鎮館之寶做成各種
獨家的文創商品，別忘了帶走一個
能回味這次博物館之旅的紀念品。

　　走進博物館這座大寶庫，不用閱讀充滿密密麻麻文字的
書，就能長知識和認識歷史，激發好奇心與靈感，從中找到
許多的樂趣，以及課本沒告訴你的事。讀到這裡，不妨放下
書，為自己安排一趟博物館小旅行，或許有機會我們會在博
物館裡相遇也說不定。

新手不怕！
教你第一次逛博物館就上手

　　當你買好票，踏進博物館的那一刻開始，要如何好好參觀博物館，才不會浪費寶貴的一天和門票呢？別擔心，馬上手把手教你逛博物館的新手攻略。

1 出發總要有個方向

從導覽手冊了解參觀動線和博物館格局，有些博物館還會貼心標註各展廳必看的展品。

2 展廳大巡禮

跟著參觀動線，用大約半小時直接漫步一遍，熟悉展廳特色、展品分布。並記錄必看的展品位置，方便之後規劃重點欣賞的路線。

● **重點**：走完了一圈博物館，這次至少不會留下沒逛完的遺憾，心裡也會比較踏實一點。

● 心得與感想：

● 評價 ☆☆☆☆☆

我的博物館探索筆記

● 博物館名稱：

--

● 探索日期：

--

● 地點：

--

● 重要展品紀錄：

頁數	圖照名稱	來源出處
77	拉美西斯二世雕像	Djehouty, CC BY-SA 4.0, via Wikimedia Commons
	圖坦卡門面具正面	Carsten Frenzl from Obernburg, Derutschland, CC BY 2.0, via Wikimedia Commons
	圖坦卡門面具背面	Tarekheikal, CC BY-SA 4.0, via Wikimedia Commons
	大埃及博物館	AshyCatInc, CC BY-SA 4.0, via Wikimedia Commons
79	烏菲茲美術館	shutterstock
83	美術館內部等三圖	shutterstock
84	安娜	Attributed to Antonio Bellucci, Public domain, via Wikimedia Commons
	藝術品	Johann Zoffany, Public domain, via Wikimedia Commons
86	維納斯雕像	Sailko, CC BY 3.0, via Wikimedia Commons
	維納斯的誕生	Sandro Botticelli, CC BY-SA 4.0, via Wikimedia Commons
87	天使報喜	Leonardo da Vinci, Public domain, via Wikimedia Commons
	金翅雀聖母	Wikimedia Commons
	聖家庭與聖若瑟	Michelangelo, Public domain, via Wikimedia Commons
89	舊博物館	shutterstock
90	柏林都市計畫圖	Johann Gregor Memhardt, Public domain, via Wikimedia Commons
91	拿破崙佔領柏林	Charles Meynier, Public domain, via Wikimedia Commons
92	舊博物館	Friedrich Thiele, Public domain, via Wikimedia Commons
94	舊博物館	shutterstock
95	博物館外雕像與大廳等二圖	shutterstock
	壁畫	Antikensammlung Berlin, Public domain, via Wikimedia Commons
	雙耳瓶	Picture taken by Marcus Cyron, CC BY-SA 3.0, via Wikimedia Commons
96-97	新博物館與娜芙蒂蒂半身像等四圖	shutterstock
98-99	舊國家美術館與博德博物館等二圖	shutterstock
	海邊修士	Caspar David Friedrich, Public domain, via Wikimedia Commons
	博德博物館內部	Photo: Andreas Praefcke, CC BY 3.0, via Wikimedia Commons
100	佩加蒙博物館	shutterstock
101	佩加蒙祭壇	shutterstock
	牆面雕刻	Gryffindor, Public domain, via Wikimedia Commons
103	米利都市場大門、阿勒波之屋、伊什塔爾城門等三圖	shutterstock
105	羅浮宮	shutterstock
106	羅浮宮想像畫	Louvre Museum, Public domain, via Wikimedia Commons
	舊城堡遺跡	Tangopaso, Public domain, via Wikimedia Commons
107	舊大藝廊	Hubert Robert, Public domain, via Wikimedia Commons
	新大藝廊	Cheng-en Cheng from Taichung City, Taiwan, CC BY-SA 2.0, via Wikimedia Commons
109	路易十四	Hyacinthe Rigaud, Public domain, via Wikimedia Commons
	路易十六	Antoine-François Callet, Public domain, via Wikimedia Commons
110	羅浮宮前廣場	Willem van de Poll, CC0, via Wikimedia Commons
112	羅浮宮入口與地下空間等二圖	shutterstock
113	蒙娜麗莎	shutterstock
	勝利女神	Lyokoi88, CC BY-SA 4.0, via Wikimedia Commons
	米洛的維納斯	Jastrow , Public domain, via Wikimedia Commons
115	凡爾賽宮	shutterstock
116	富凱的城堡	David Perbost, CC BY-SA 3.0, via Wikimedia Commons
117	1668 年凡爾賽宮	Pierre Patel, Public domain, via Wikimedia Commons
118	庭院與教堂等二圖	shutterstock
119	路易十四寢室	Jean-Marie Hullot, CC BY 3.0, via Wikimedia Commons
120	鏡廳	shutterstock
122	威廉一世加冕典禮	Anton von Werner, Public domain, via Wikimedia Commons
	第一次世界大戰戰後簽訂條約	William Orpen, Public domain, via Wikimedia Commons
125	大英博物館	shutterstock
	斯隆爵士	Stephen Slaughter, Public domain, via Wikimedia Commons
127	埃爾金石雕	British Museum, Public domain, via Wikimedia Commons
	木乃伊	gailf548 from New York State, USA, CC BY 2.0, via Wikimedia Commons

圖照來源

頁數	圖照名稱	來源出處
10	太陽神阿波羅與繆思女神	Anton Raphael Mengs, Public domain, via Wikimedia Commons
11	大英博物館	shutterstock
14	亞歷山卓古地圖	Friedrich Wilhelm Putzger, nach O. Puchstein in Pauly, Real-Encycl., Public domain, via Wikimedia Commons
16	亞歷山大博物館	O. Von Corven, Public domain, via Wikimedia Commons
19	新亞歷山大圖書館等三圖	shutterstock
21	伽利略與望遠鏡	Giuseppe Bertini, Public domain, via Wikimedia Commons
23	一角鯨	Wikimedia Commons
24	糞石戒指	Livrustkammaren (The Royal Armoury) / Erik Lernestål / CC BY-SA
26	沃爾姆珍奇櫃	AnonymousUnknown authorDidier Descouens, Public domain, via Wikimedia Commons
	茵佩拉托珍奇櫃	(Anonymous, for Ferrante Imperato), Public domain, via Wikimedia Commons
	基歇爾珍奇櫃	Unknown authorUnknown author, Public domain, via Wikimedia Commons
29	珍奇櫃 上圖	Domenico Remps, Public domain, via Wikimedia Commons
	珍奇櫃 下圖	Frans Francken the Younger, Public domain, via Wikimedia Commons
30	魯道夫二世	Giuseppe Arcimboldo, Public domain, via Wikimedia Commons
31	方舟珍奇櫃	Thomas Allen: The History and Antiquities of the Parish of Lambeth, and the Archiepiscopal Palace, in the County of Surrey, J. Allen, London 1827, Public domain, via Wikimedia Commons
33	艾許莫林博物館	Charles D. Laing after Charles Robert Cockerell, CC BY 4.0, via Wikimedia Commons
	艾許莫林	John Riley, Public domain, via Wikimedia Commons
35	南肯辛頓博物館	Wellcome Images , CC BY 4.0, via Wikimedia Commons
37	南通博物苑	貓貓的日記本, CC BY-SA 3.0, via Wikimedia Commons
39	1847年大英博物館	Wellcome Images, CC BY 4.0, via Wikimedia Commons
	大英博物館	shutterstock
41	福馬林標本	Prof. Jos van den Broek, CC BY-SA 3.0, via Wikimedia Commons
42	倫敦帝國戰爭博物館	郭怡汝拍攝
51	東京國立博物館	Wiiii, CC BY-SA 3.0, via Wikimedia Commons
	上野公園	shutterstock
	萬國博覽會	Eugène Cicéri, Public domain, via Wikimedia Commons
52	湯島聖堂博覽會	Ikkei Shōsai (昇斎一景), Public domain, via Wikimedia Commons
	入場券	Ryou takano, Public domain, via Wikimedia Commons
	金鯱	名古屋太郎, CC BY-SA 3.0, via Wikimedia Commons
54	舊東京國立博物館	AnonymousUnknown author, Public domain, via Wikimedia Commons
	表慶館	shutterstock
55	松林圖屏風	Hasegawa Tōhaku, Public domain, via Wikimedia Commons
	童子切	Yasutsuna, CC BY-SA 4.0, via Wikimedia Commons
56	土偶	Saigen Jiro, Public domain, via Wikimedia Commons
	能劇面具	Daderot, CC0, via Wikimedia Commons
57	埴輪	Tokyo National Museum, Public domain, via Wikimedia Commons
58	隱士盧貓咪	ewwl, CC BY-SA 3.0, via Wikimedia Commons
59	隱士盧博物館	shutterstock
60	彼得大帝	Attributed to Jean-Marc Nattier, Public domain, via Wikimedia Commons
	冬宮	Hermitage Museum, Public domain, via Wikimedia Commons
61	伊莉莎白女皇	Vigilius Eriksen, Public domain, via Wikimedia Commons
	貓咪雕像	shutterstock
62	凱薩琳大帝	Aleksey Antropov, Public domain, via Wikimedia Commons
64	冬宮	Boris Green Русский: Б Грин , Public domain, via Wikimedia Commons
66-67	冬宮貓與博物館內部等四圖	shutterstock
69	博物館與金字塔等二圖	shutterstock
71	馬里耶特	Nadar, Public domain, via Wikimedia Commons
	神廟與神殿等二圖	shutterstock
72	金字塔合影	M. Delie & E. Bechard, Public domain, via Wikimedia Commons
73	博物館	Bs0u10e01, CC BY 3.0, via Wikimedia Commons
	博物館內部	shutterstock
75	帝王谷	shutterstock
	圖坦卡門棺木	Exclusive to The Times, Public domain, via Wikimedia Commons

頁數	圖照名稱	來源出處
127	涅內伊德碑像	British Museum, Public domain, via Wikimedia Commons
	鳥翼獅身人面像	shutterstock
128	羅賽塔石碑	shutterstock
129	羅賽塔石碑	British Museum, CC BY-SA 3.0, via Wikimedia Commons
130-131	女使箴圖	Wikimedia Commons
133	大中庭與內部等二圖	shutterstock
135	V&A博物館	shutterstock
	水晶宮	Read & Co. Engravers & Printers, Public domain, via Wikimedia Commons
	博覽會內部	J. McNeven, Public domain, via Wikimedia Commons
137	女王一家	Franz Xaver Winterhalter, Public domain, via Wikimedia Commons
138	瓷器	Photo: Andreas Praefcke, Public domain, via Wikimedia Commons
	金飾與傢俱等二圖	shutterstock
140	咖啡廳內的裝置藝術與戶外中庭等二圖	shutterstock
141	蒂普之虎 上圖	Laika ac from UK, CC BY-SA 2.0, via Wikimedia Commons
	蒂普之虎 中圖	Jonathan Cardy, CC BY-SA 3.0, via Wikimedia Commons
	蒂普之虎 下圖	Victoria and Albert Museum CC BY-SA 3.0, via Wikimedia Commons
142	蒂普	shutterstock
	蒂普投降	Wikimedia Commons
143	CD策展等三圖	shutterstock
145	史密森尼學會	shutterstock
146	史密森尼	National Portrait Gallery, Public domain, via Wikimedia Commons
	礦石	Sanjay Acharya, CC BY-SA 3.0, via Wikimedia Commons
151	飛機展示	shutterstock
	太空梭展示	Arjun Sarup, CC BY-SA 4.0, via Wikimedia Commons
152	國家自然史博物館與館內等二圖	shutterstock
155	大都會博物館	Hugo Schneider, CC BY-SA 2.0, via Wikimedia Commons
156	博物館開幕	Wikimedia Commons
	第五大道	shutterstock
158	雷諾瓦畫作	Wikimedia Commons
	盔甲	shutterstock
159	神奈川沖浪裡	Katsushika Hokusai, Public domain, via Wikimedia Commons
	象牙面具	Metropolitan Museum of Art, CC0, via Wikimedia Commons
161	丹鐸神廟想像圖	Henry Salt, Public domain, via Wikimedia Commons
	丹鐸神廟展示等二圖	shutterstock
	河馬雕塑	Metropolitan Museum of Art, CC0, via Wikimedia Commons
163	Met Gala 等二圖	shutterstock
165	人類學博物館	shutterstock
	特諾奇蒂特蘭	Diego Rivera, Public domain, via Wikimedia Commons
169	太陽曆法石	Juan Carlos Fonseca Mata, CC BY-SA 4.0, via Wikimedia Commons
	教堂	Johann-Salomon Hegi (1814-1896), Public domain, via Wikimedia Commons
168	哥倫布	Sebastiano del Piombo, Public domain, via Wikimedia Commons
	西班牙征服阿茲特克	Unknown author, Public domain, via Wikimedia Commons
169	太陽曆法石展示	shutterstock
171	鷹形雕塑與太陽神等二圖	shutterstock
	太陽曆法石	shutterstock
172	大捷豹神廟	Marysol*, CC BY-SA 2.0, via Wikimedia Commons
173	館內展示	shutterstock
	翡翠面具	Wolfgang Sauber, CC BY-SA 3.0, via Wikimedia Commons
	巨石頭像	shutterstock
175	澳洲博物館	Abram Powell, CC BY-SA 4.0, via Wikimedia Commons
176	殖民統治	State Library of New South Wales, CC BY-SA 3.0 AU, via Wikimedia Commons

知識Plus

博物館與它的產地

作者｜郭怡汝

繪者｜Arwen Huang

責任編輯｜呂育修

書籍設計｜TODAY STUDIO

封面設計｜TODAY STUDIO

行銷企劃｜林思妤、葉怡伶

天下雜誌群創辦人｜殷允芃

董事長兼執行長｜何琦瑜

媒體暨產品事業群

總經理｜游玉雪

副總經理｜林彥傑

總編輯｜林欣靜

行銷總監｜林育菁

主編｜楊琇珊

版權主任｜何晨瑋、黃微真

出版者｜親子天下股份有限公司

地址｜台北市104建國北路一段96號4樓

電話｜（02）2509-2800　傳真｜（02）2509-2462

網址｜www.parenting.com.tw

讀者服務專線｜（02）2662-0332　週一～週五：09:00-17:30

傳真｜（02）2662-6048　客服信箱｜parenting@cw.com.tw

法律顧問｜台英國際商務法律事務所・羅明通律師

製版印刷｜中原造像股份有限公司

總經銷｜大和圖書有限公司　電話：（02）8990-2588

出版日期｜2022年5月第一版第一次印行

2024年7月第一版第五次印行

定價｜420元

書號｜BKKKC202P

ISBN｜978-626-305-203-1（平裝）

訂購服務 ————————

親子天下Shopping｜shopping.parenting.com.tw

海外・大量訂購｜parenting@cw.com.tw

書香花園｜台北市建國北路二段6巷11號　電話（02）2506-1635

劃撥帳號｜50331356　親子天下股份有限公司

國家圖書館出版品預行編目資料

博物館與它的產地 / 郭怡汝作. -- 第一版. -- 臺
北市：親子天下股份有限公司, 2022.05
240面 ; 14.8 x 21公分.
ISBN 978-626-305-203-1（平裝）

1.CST: 博物館史 2.CST: 世界史 3.CST: 青少年讀物

069.8　　　　　　　　　　111003819

立即購買 >